小小木雕入門

一支口袋小刀，
登山露營或居家中，
隨手完成療癒小物

《木雕畫報》
編輯部 ◎著

朱雀文化

一起來玩木雕吧！

　　這是一本由 12 位雕刻師組成的木雕團隊，為讀者精心製作出 24 個有趣作品，你只要擁有一把刀、一根樹枝和這本書，隨手就可以完成。

　　對於木雕初學者來說，這是一本極佳的入門書，書中所有作品均有完整步驟、操作照片、現成的雕刻圖案及有用的提示。甚至由資深雕刻家提供正確的雕刻入門知識，像是雕刻刀的選擇、雕刻安全與基本刀法，和磨刀需知，是一本囊括雕刻基礎知識的入門書。

　　本書 24 款作品，每一個都深具意義與童趣，有些甚至可做為伴手禮或值得紀念的禮物。建議讀者先以自己有興趣的作品著手，像是竹蜻蜓、彈弓、果醬抹刀等，由淺而深，逐漸累積雕刻功力，慢慢進步，再挑戰像是籠中球或垂釣擬餌等造型作品。

　　本書的 12 位作者，皆擁有深厚的雕刻功力，想要進一步了解作者們的作品，請見 P.3 的〈作者介紹〉。

<div style="text-align:right">編輯部</div>

克里斯・樂布克曼 Chris Lubkemann

在巴西和秘魯叢林長大的克里斯・樂布克曼（Chris Lubkemann），從 7 歲就開始雕刻。他雕過最小的一個作品——「棲樹上的公雞」，在 1981 年獲得金氏世界紀錄。現居美國賓州蘭開斯特（Lancaster），在門諾教派農莊（Amish Farm and House）展示雕刻。www.WhittlingWithChris.com 有他的相關網頁。

瑞克・魏布 Rick Wiebe

現居加拿大卑詩省西岸（Westbank），從 1987 年開始傳授木雕技術至今。經營木雕與自然雕刻工坊（Wood'N Wildcraft）的他，自費出版了兩本雕刻教學書籍，可以在 www.woodcarvingbiz.com 看到他的作品。

朗・強生 Ron Johnson

現居阿拉巴馬州莫拜爾市（Mobile），是莫拜爾德爾塔木雕愛好者協會（Delta Woodcarvers of Mobile）協會成員，從 1972 年就成為「國家木雕協會」（National Woodcarving Association）的成員。可寄信到 robojo222@yahoo.com 和他討論木雕，甚至可以和他交換聖誕老公公鉛筆。

楊・歐格瑪 Jan Oegema

現居加拿大安大略省鮑曼市（Bowmanville）。請上 www.foxchapelpublishing.com 網站看他的木精靈雕刻習作。

基佛・魏佛 Kivel Weaver

住在亞肯色州的費耶鎮（Fayetteville），他用自行改造的小型折疊刀雕過的鍊環已經多到數不清了。請到 www.woodcarvingillustrated.com/techniques/hand-carved-classics.html 網址看他出神入化的鍊環作品。

湯姆・漢斯 Tom Hindes

從俄亥俄州立大學退休後，在 15 年前開始雕刻，諾亞方舟、聖誕飾品、魔法師和地精矮人等，都是他喜歡雕的作品。

艾迪森・達斯第・杜辛格 Addison "Dusty" Dussinger

來自賓州蘭開斯特，他是蘭開斯特郡木雕愛好者協會（Lancaster County Woodcarvers）的創會成員。他開設木雕課程，多次上過電視，還得過木雕界極高榮譽的艾德・赫靈頓獎（Ed Harrington Award）。

克莉絲汀・卡夫曼 Christine Coffman

住在華盛頓州的羅徹斯特，她從 12 歲就開始以自己設計的圖樣進行雕刻。請上她的個人網站 www.christmas-carvings.com 參考訂購這些圖樣。

凱瑟琳・夏克 Kathleen Schuck

從 1950 年就開始雕刻，開雕刻店也有 28 年的時間。她是美國男童軍雕刻優良獎章（BSA Carving Merit Badge）的顧問，一直從事雕刻教學工作，還曾兩度獲得國際野禽雕刻愛好者協會（The International Wildfowl Carvers Association）兒童教學獎金。

艾佛瑞・艾倫伍德 Everett Ellenwood

是《木雕全書》（The Complete Book of Woodcarving）（Fox Chapel Publishing）一書的作者，他同時也擔任許多暢銷木雕和磨刀 DVD 影片的製作人。請上 www.ellenwoodarts.com 看他的作品。

蘿拉・艾利許 Lora S. Irish

是位多產的設計師，也是位雕刻家，她出版過多本木雕書籍，意者請上 www.FoxChapelPublishing.com 網站查詢訂購。蘿拉也在 www.carvingpatterns.com 網站上，提供大量的數位雕刻圖樣，可供購買。

卡蘿・肯特 Carol Kent

住在密西根州傑克森市（Jackson），她從童子軍大會（Boy Scout Jamboree）認識雕刻以後，就一路雕刻到現在。她的作品在許多木雕展和藝展上，都拿過最佳成績和觀眾票選獎。

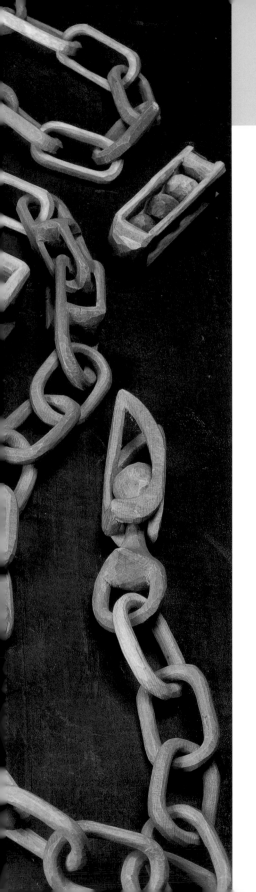

目錄 contents

新手基礎

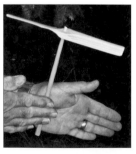

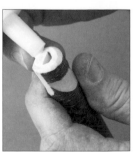

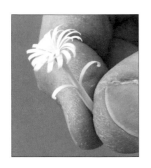

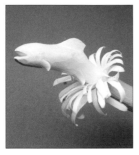
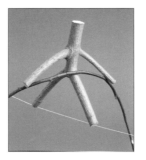

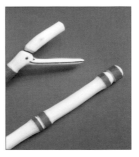
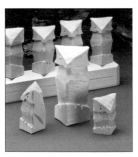

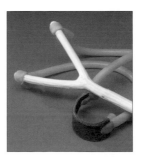

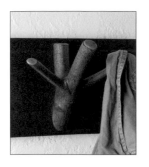
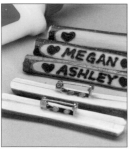
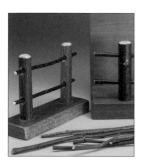
高手進階

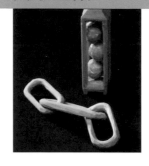
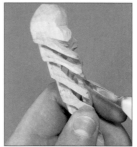
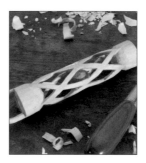
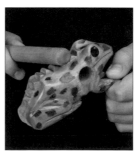

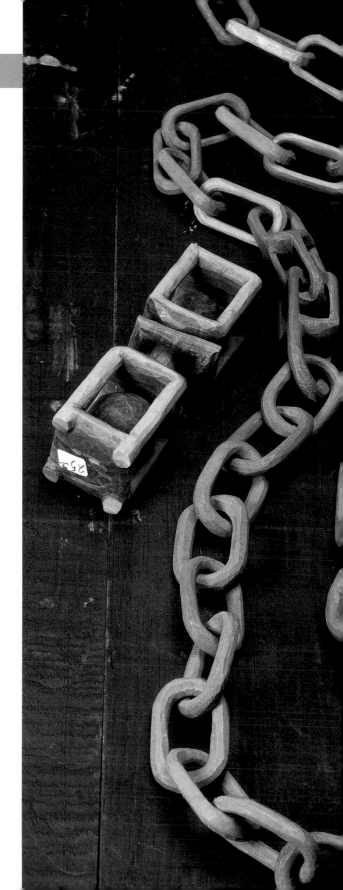

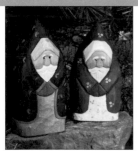
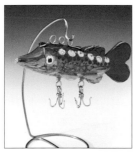
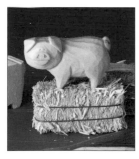
雕刻
小學堂

挑選
小型折疊刀
小型折疊刀挑選要領

文／鮑伯・鄧肯（Bob Duncan）

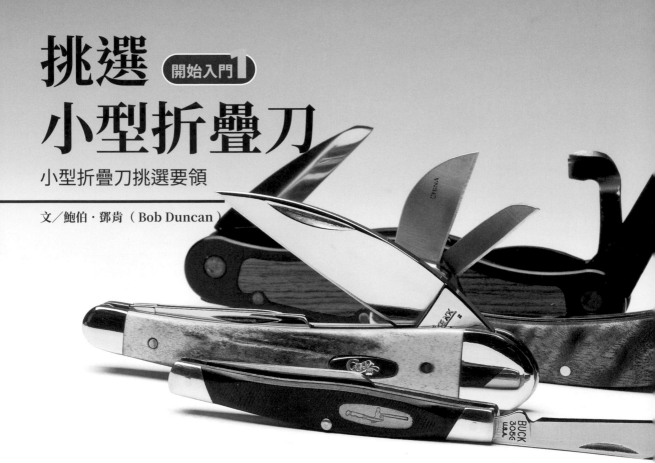

　　只要雕刻刀能隨身攜帶，尤其是使用可安全放進口袋的小型折疊刀，就可以隨時進行木雕，這是小巧木雕有趣之處。

　　有很多刀廠生產小型雕刻（或正式雕刻）用的折疊刀，刀刃和傳統雕刻刀相近。特製雕刻刀通常都不便宜，對常雕刻的人而言，當然是物超所值，但要雕小物件，卻不見得一定要買這種刀。

　　而且，就連一些雕刻師，也會隨身攜帶兩把小型折疊刀，一把用來拆紙箱，以免雕刻用的小型折疊刀變鈍。

　　挑選雕刻用的小型折疊刀時，有幾個要點要注意。

碳鋼（Carbon steel）刀身

很多折疊刀的刀身是用不鏽鋼製成。但大部分雕刻用的刀，則都是高碳鋼刀身。不鏽鋼的好處是，磨利了以後，可以維持很久，就算用完後沒擦乾就折疊起來，也不會生鏽，兩點都是隨身雕刻刀的優點。但是，不鏽鋼既然不易變鈍，同理，也不易磨利。假使是高碳鋼刀身，雖然比不鏽鋼刀身還要昂貴，但卻容易磨利。

現在很多製刀廠都有生產高碳不鏽鋼刀身的刀，這樣既有不鏽鋼的持久性，又兼有碳鋼的優點。

刀身位置

有些小型折疊刀展開來有 10 ～ 20 把不同用途的刀身。這樣的刀要長時間握著雕刻，並不舒適，而且想要用的那把刀身，不一定在刀柄的中間，如此一來並不好施力，也就影響雕刻的力道和控制。因此建議挑選最多只有三柄刀刃的折疊刀雕刻，這樣刀身才會被擺放在整把刀最方便使力的位置上。

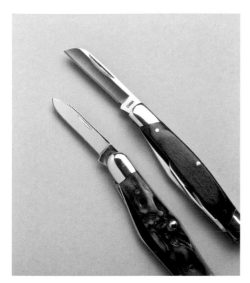

羊蹄刃（上）比弧形刃（下）更適合雕木頭。

刀身形狀

挑羊蹄刃（sheepsfoot blade），刀頭和刀口在一條線上，類似多功能刀（utility knife）或像標準麵團切刀（bench knife）。很多小型折疊刀的刀身會朝刀尖逐漸縮小，讓刀尖落在刀身中央。這種刀身在一般用途的裁切上好用，卻不利雕細節。雖然這種刀身可利用磨刀石或是砂紙加以修改，但過程太過費工（見 P.27）。

刀身卡榫

有卡榫的折疊刀，刀身就不會意外折疊進來，比較安全。但只要在心裡時時叮嚀自己刀子會內折切到手，就會大大減少意外的發生，不管折疊刀本身有無卡榫都不用怕。

挑選適合的刀

適合的刀與個人偏好有直接關係。手的尺寸和刀柄大小之間的比例，對你長期拿刀雕刻的舒適度有很大的影響。朋友拿得慣的刀，不見得就適合你。因此建議多詢問其他雕刻同好的意見，採購前，別忘了多試握幾種刀再決定。

中低價位的折疊刀

多功能折疊刀

多數家用品店可以買到

優點：
· 不貴
· 刀片可更換、無需磨刀

缺點：
· 三角形刀頭，在物件窄的地方不好下刀
· 要購置備用刀片
· 刀片掰太用力或是從側面施力會斷掉

Woodcraft 雙刀刃折疊雕刻刀

進一步資訊請見 www.woodcraft.com

優點：
· 高碳不鏽鋼刀身
· 兩種不同刀身，其中一把是薄削雕刻（chip carving）刀
· 木頭鑲嵌人體工學刀柄
· 有另一把小刀，適合在窄部位施作細節

缺點：
· 刀身較短，刻大型物件較吃力
· 刀身沒有卡榫

Buck 三件式

進一步資訊請見 www.buckknives.com

優點：
· 三種不同刀刃，適用不同部位
· 最大一把供大體積裁切
· 羊蹄刀刃則是一般雕刻用
· 尖刃用於細節

缺點：
· 不鏽鋼刀刃
· 刀刃無卡榫

Victorinox Swiss Army Tinker

進一步資訊請見 www.swissarmy.com

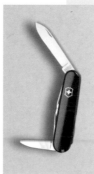

優點：
· 雙刀刃
· 小刃適於窄部位雕刻
· 大刃適於快速大面積切割

缺點：
· 不鏽鋼刀刃
· 刀刃無卡榫
· 多了一些與雕刻無關的工具
· 雕刻前要先把刀柄上的鑰匙圈拔掉才好施作

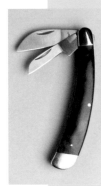

Woodcraft
雙刀刃長柄雕刻刀
進一步資訊請見
www.woodcraft.com
優點：
- 高碳不鏽鋼刀刃
- 兩種刀刃，一把適合薄削雕刻
- 木頭鑲嵌人體工學刀柄
- 大刀刃適合裁切大面積

缺點：
- 刀刃較長，不利窄處雕刻
- 刀刃無卡榫

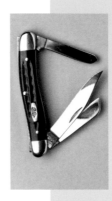

CaseStockman
（琥珀骨頭）三刀袋裝刀
進一步資訊請見
www.woodcraft.com
（譯註：台灣可在亞馬遜網站訂購）
優點：
- 三種刀刃，適合不同部位雕刻
- 大刀刃適合快速大面積裁切
- 羊蹄刀適合一般雕刻
- 尖頭刀適合細部
- 美國製

缺點：
- 不鏽鋼刀刃
- 刀刃無卡榫

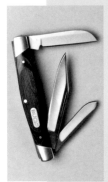

Buck Stockman
進一步資訊請見
www.buckknives.com
優點：
- 三種刀刃可供不同部位雕刻使用
- 大刀刃有利快速塊狀裁切
- 羊蹄刀適合一般雕刻
- 尖頭刀適合細節

缺點：
- 不鏽鋼刀刃
- 刀刃無卡榫
- 比 Buck 三刀組稍大，所以在細節雕刻上較有難度

Case Seahorse Whittler
此款折疊刀剛停產，所以有存貨的商家不多，但這是相當受歡迎的雕刻刀。有些線上零售商還有庫存。
優點：
- 大刀刃適合快速大塊裁切
- 小羊蹄刃和尖頭刀適合細節雕刻
- 美國製

缺點：
- 不鏽鋼刀刃
- 刀刃無卡榫

中高價位折疊刀

Buck Lancer
進一步資訊請見
www.buckknives.com
優點：
- 巴克刀具最小型的兩件式折疊刀
- 大刀刃適合快速大塊裁切
- 羊蹄刀適合一般雕刻
- 高碳鋼刀
- 美國製

缺點：
- 刀刃無卡榫

Case Whittler
進一步資訊請見
www.wrcase.com
優點：
- 大刀刃適合快速大塊裁切
- 小刀刃適合窄部位雕刻
- 美國製

缺點：
- 不鏽鋼刀
- 刀刃無卡榫

Flexcut
雕刻用袋裝折疊刀
進一步資訊請見
www.flexcut.com

優點：
- 採用回火彈簧鋼材，刀鋒容易磨利，且銳利度維持長時間
- 一把粗胚用刀、一把細節用刀
- 美國製
- 木鑲金邊刀柄握刀舒適
- 重量輕，易放入口袋

缺點：
- 沒有卡榫

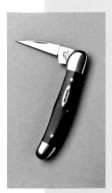

雕刻用 卡榫單刃折疊刀（Oar Carver Single Lockers）
進一步資訊請見
www.stadtlandercarvings.com

優點：
- 高碳鋼刀刃
- 刀身大、適於快速大塊裁切
- 細刀尖適合細節雕刻
- 刀刃有卡榫
- 美國製

缺點：
- 單刀刃限制多種細節雕刻

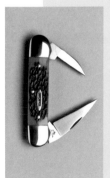

雕刻用雙刃折疊刀（Oar Carver Version II）
進一步資訊請見
www.stadtlandercarvings.com

優點：
- 高碳鋼刀刃
- 小刀刃適合窄部位雕刻
- 大刀刃適合快速大塊裁切
- 美國製

缺點：
- 無卡榫

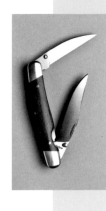

Kershaw （克蕭氏）對收折疊刀
多位供應商有售，但 Little Shavers 有供應特為簡單雕刻改過的刀組（進一步資訊請見 www.littleshavers.com），這組刀很受雕刻界歡迎。

優點：
- 大刀刃適合快速大塊裁切
- 小刀刃適合窄部位雕刻
- 有卡榫
- 不鏽鋼合金容易磨利、不生鏽

缺點：
- 不鏽鋼合金銳利度持久度不如不鏽鋼刀刃

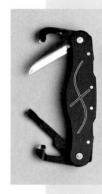

Flexcut 袋裝刀
進一步資訊請見
www.flexcut.com

優點：
- 回火彈簧鋼材刀刃利度維持較久，也容易磨利
- 細部刀以外，還配了一把直式鑿、雕刻刀（scorp）和 V 形雕刻刀、、（V-scorp）
- 有卡榫
- 美國製

缺點：
- 把手形狀加上多出的工具，都要時間適應才會上手

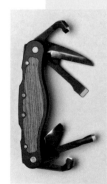

Flexcut 雕刻刀
進一步資訊請見
www.flexcut.com

優點：
- 回火彈簧鋼材刀刃利度維持較久，也容易磨利
- 有特別為右撇子和左撇子生產不同刀型
- 有細部刀、曲刀、直鑿、半圓鑿、雕刻刀（scorp）、V 形雕刻刀（V-scorp）
- 有卡榫
- 美國製

缺點：
- 多出來的工具組讓握柄變得較厚、不利長時間雕刻

雕刻安全
與基本刀法 開始入門**2**

文／鮑伯・鄧肯（Bob Duncan）

雕刻安全的基礎原則

操作尖銳器具總是有風險，利到可以雕木頭的刀，當然很容易割傷人。這類雕刻時的小割傷，通常很快就會復原，也不會留下疤痕。但是，如果能夠遵守幾個簡單的安全程序，就可以避免嚴重割傷。

雕刻時，最基本要注意的，不只要時時留意刀鋒的位置，也要注意它的走勢。雕刻過程中，木頭的軟硬度隨時在變，雕刻的人要根據木頭的硬度調整刀鋒施力大小。想像一下，原本很用力在雕很硬的木頭節瘤，下一秒回到正常木頭時，卻變軟了。刀鋒在這種過渡會因為速度突然變快，一下就切過去，劃到木頭外頭。刀子不長眼，一旦劃到木頭外，遇到凳子就是刻花凳子；遇到你的手，那麼手就受傷了。

童子軍訓練時，都會教他們刀子走勢要朝外。這雖然是很好的建議，有時候在刨木頭表面時（見 P.13「雕刻基本刀法」），刀子還是有必要朝大拇指方向割。在進行刨切時，建議戴個皮製大拇指護套，或者用厚的布膠帶纏住大拇指，或是把大拇指擺在離木頭很遠的地方，這樣，萬一要是刀子滑了，也不怕傷到大拇指。

持木頭那隻手可以戴手套。

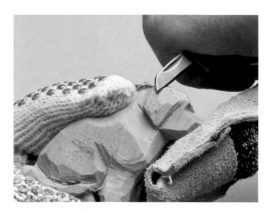

刀刃朝大拇指時，大拇指戴防割手套。

大部分雕刻時會被割傷的都是握著木頭的那隻手，所以雕刻的人常會在這隻手戴上防割手套。但其實，只要留神並預測刀鋒走向，也是能夠避免劃傷自己。在裁切大塊木頭或是削樹皮時，永遠要記得往外削。在雕一些較細的部位時，握木頭那隻手，要靠著拿雕刻刀的手。把持木頭那隻手的大拇指擺在持刀那手的大拇指後面，幫忙推動刀刃。另外也可以把握刀那隻手的手指，擺在拿木頭那隻手的手指後面。手有地方靠，有助雕刻時的穩定度和控制力，這樣刀子就不容易滑掉。

刀向外以防受傷

有些雕刻者會用大腿代替雕刻檯。但割到大腿，傷勢就非同小可了。還是在工作檯或是桌子上雕刻較保險。若得用大腿當工作檯，就買張皮墊來保護大腿。

若不做適當的防範，刀子一劃，就可能要進急診室了。請務必遵守這些簡單的安全雕刻規則，就永遠用不到家裡的 OK 繃。

雕刻基本刀法

跟多數大型雕刻（木雕、冰雕、石雕）一樣，本書和坊間常見的雕法一樣，均採用「消去法」，即把最後成品不要的部分一一雕掉。比如說，想雕出狗的樣子，就要把狗形狀以外的木頭雕掉。

要雕掉多餘木料，一般雕刻者都使用以下 4 種基本雕法：推刻、拉削、止刻切痕（stop cut）以及 V 形刻。一旦學會這 4 種基本刻法，就可以開始雕刻了。

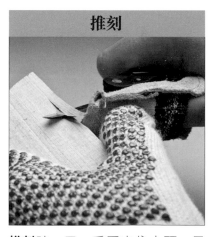

推刻

推刻時，用一手固定住木頭，另一手以大拇指按住刀背，朝外將刀推進木料中。這種刻法也稱為正刻。若要加大力道或是固定刀勢，可以將握木頭那隻手的大拇指，擺在刀刃上另一手大拇指上，用握木頭那隻手的大拇指當左右方向的支點，隨著另一手手腕去向施力。這種方式通常稱為拇指推刻或是槓桿推刻。

拉削法能有效控制用刀，但是要朝內刻。記得戴上大拇指護套，否則就得時時當心刀刃，特別是要小心刀刃劃空誤切拇指。進行拉削法時，先用一手握住木料，另一手用四指握刀。刀刃朝同一手大拇指推去。握刀那手的大拇指擺在要刻木料位置的下方。拇指儘量伸直。靠收攏手指的力量，將刀子在木料上朝大拇指側削進來。就跟削馬鈴薯皮一樣。

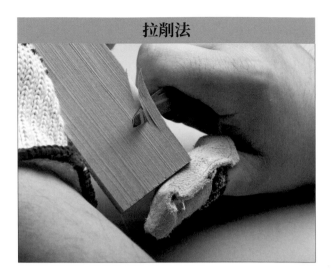

拉削法

止刻切痕顧名思義就是在切痕尾端深刻一刀，讓下一刀的刀勢走到這裡切斷。手的位置要根據切痕位置來擺放。在這之前，先簡單在木料上垂直刻進一道直痕，這樣下一刀從它處切過來時，就知道要在這裡停止。在第一個止刻切痕處再下一刀，讓剩下連接的部分斷掉，以便移除不要的部分。

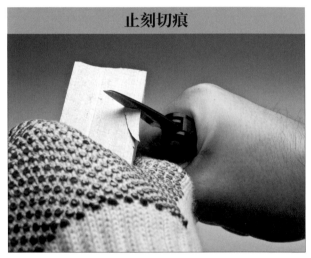

止刻切痕

V 形刻的握刀方法跟拉削法一樣。握刀那隻手的大拇指靠在木料上，以刀尖斜刻進木料。依所需形狀轉動木料，握刀那隻手的大拇指擺在刻痕對側，再朝著第一刀刻痕處斜刻一刀，刻痕底部要與上一刀相連。利用刀刃中間將兩刀相遇處、未能切斷的木料切斷，以便挖出 V 形凹槽。

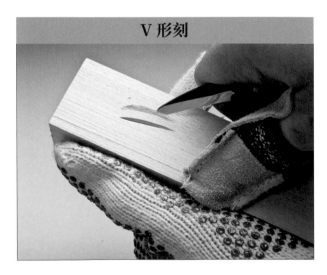

V 形刻

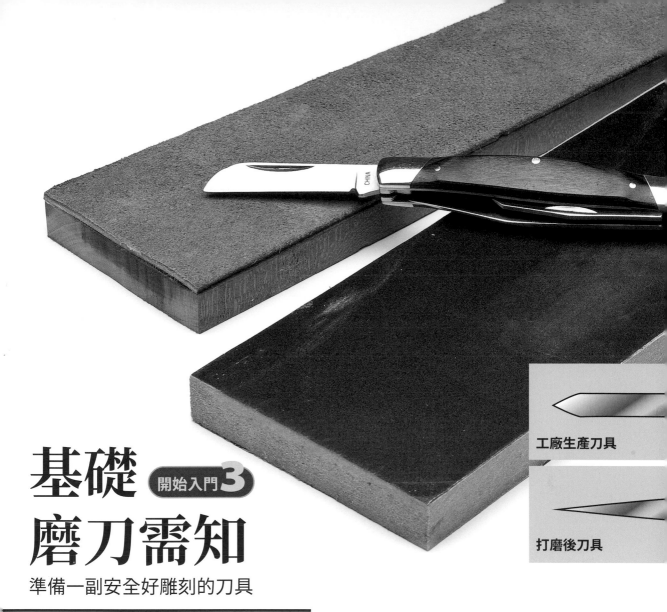

工廠生產刀具

打磨後刀具

基礎 開始入門**3**
磨刀需知
準備一副安全好雕刻的刀具

文／鮑伯・鄧肯（Bob Duncan）

　　或許有人不信，但其實磨利的刀才是最安全的。雕刀不夠利、或者刀刃形狀不適合，就被迫得費更大力氣去雕。但是，在刀上施力太多，控制度就會減少。因為鋒利且形狀適當的刀刃較省力，就不容易累，雕起來就更愉快。許多新手之所以會知難而退，就是因為所用的刀太鈍，或刀刃形狀不合適。

　　磨刀並不難，但要多練習才會熟練。簡單講，磨刀就是把刀刃在磨料上打磨出尖角。因為要呈現一個正確的尖角，所以要一再練習，尖角才能在刀刃上從前到後維持一致。

　　磨料的選擇，從簡單的砂紙或高級的電動磨刀器，有各種價位、功能可以挑

15

選。不管選擇哪種工具，基本方式都很類似——先用粗的磨料把刀刃磨成所要的形狀，再逐漸用越來越細的磨料，把一些刮痕磨掉，一直到刀刃光滑為止。

刀具商生產的小型摺疊刀的刀刃形狀，一般都不是以雕刻為目的打造的。這類刀的刀面往往是斜面，斜向刀鋒部位，到刀鋒時才會突然變尖。這樣的刀鋒比較耐久，用來割繩子和厚紙箱很適合，但要雕木頭時，斜面就要平一點。

要讓刀鋒更利，有很多方法和產品可以幫忙，但建議初學者一開始先用砂紙就好。用噴膠把 15.2 公分長的砂紙條黏在玻璃或中質纖維板（MDF）上。一開始要改斜面時，先用 200 到 320 號的乾濕兩用砂紙。乾濕兩用砂紙比一般砂紙耐磨。就這樣慢慢將砂紙號數增加到最後的 600 號砂紙，最後則將磨好的刀刃在磨刀皮帶上磨光。

磨尖刀刃

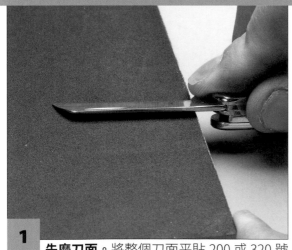

1 **先磨刀面。**將整個刀面平貼 200 或 320 號的砂紙，刀鋒朝外。讓刀背稍高（約 0.1 公分）。維持這個角度往外將刀面朝刀鋒推磨，一直推到砂紙最外緣。

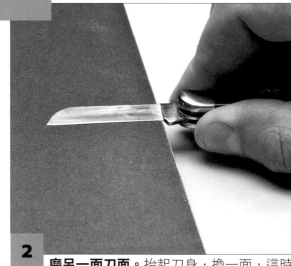

2 **磨另一面刀面。**抬起刀身，換一面，這時刀鋒會向內。將整個刀面貼在砂紙上，但刀背稍高（0.1 公分）。將刀身推向刀鋒，一路以相同角度推到砂紙內緣。

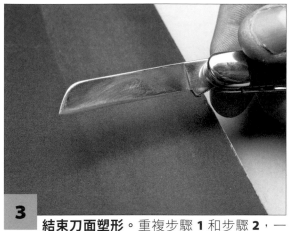

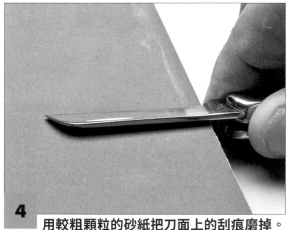

3 **結束刀面塑形。**重複步驟 **1** 和步驟 **2**，一直到整把刀都磨出想要的刀面傾斜度。完全磨好的刀面，應該是光滑的金屬面。

4 **用較粗顆粒的砂紙把刀面上的刮痕磨掉。**先後用 400 號和 600 號砂紙，重複步驟 **1** 到 **3**。將刀面上那些先前用粗砂紙磨出的刮痕磨除，接著再用更細的砂紙磨過。

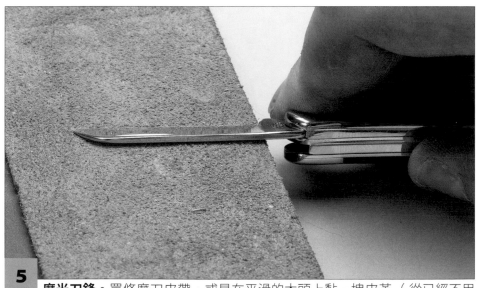

5 **磨光刀鋒。**買條磨刀皮帶，或是在平滑的木頭上黏一塊皮革（從已經不用的舊皮帶拆下來的皮即可），將粗面向上。把小量的拋光輔料塗在皮革上，粉末狀的拋光輔料可在五金行和汽車零件行購得，顆粒粗細並無差別。將刀面整個貼在磨刀皮上，刀背那側稍微抬高（0.1 公分）。將刀面在磨刀皮上磨過去，由刀鋒向刀背方向帶。不要朝刀鋒方向推，因為這樣會傷到磨刀皮，且讓刀鋒變鈍。刀刃帶到磨刀皮底端時，把刀舉起來，換另一面，再次刀面貼著磨刀皮。同樣將刀背稍微抬起（約 0.1 公分），然後沿著磨刀皮帶過去，同樣要朝刀背方向帶。反覆這個步驟，刀刃就會更光滑、平順。一旦刀面形狀塑好後，也可以常用磨刀皮來保持刀鋒銳利度。只有在不小心把刀身或刀鋒弄缺了，才有必要用到砂紙。

果醬抹刀

用一把隨身雕刻刀，
將樹枝雕成實用工具。

設計‧製作／克里斯‧樂布克曼
（Chris Lubkemann）

果醬抹刀其實就
是刀頭鈍的木製
刀。這款簡單的果
醬抹刀，連同自製的果
醬，是很受歡迎的禮物。露營或踏
青時利用隨處可找到既短又直、無
節瘤的樹枝來做就很適合，即使是
用現摘的生木來雕，也沒問題。

假使找到的樹枝不太直也沒關
係，只要雕到刀刃部分時，
從尾端往前端看過去是直
的就可以。要是樹枝上
有結瘤也不用擔心，只
要將節瘤落在刀尾或是
握柄，甚至在握把接到刀身的部位
就可以。

一旦學會雕果醬抹刀，就可以相同的技巧運用在
各種類似的器具上，像是拆信刀（ 見 P.81 ）、木刀、煎熱
狗時用的竹籤、烤肉用的叉子或是湯匙等。

相關雕刻重點，請見 P.13「 雕刻基本刀法 」。

果醬抹刀：握柄處理

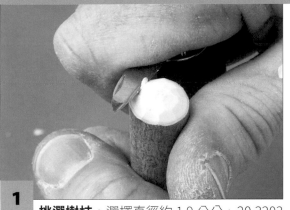

1 挑選樹枝。 選擇直徑約 1.9 公分、20.3203 公分的楓樹枝。運用拉削手法，將握把的底部雕圓。

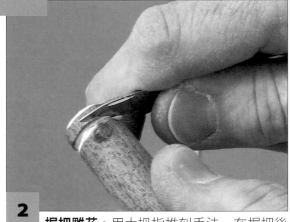

2 握把雕花。 用大拇指推刻手法，在握把後緣雕出一道 V 形凹槽，在握把另一頭再雕一個同樣的凹槽。第二個凹槽的位置，取決於抹刀刀身的落刀處。

果醬抹刀：刀身部位雕刻

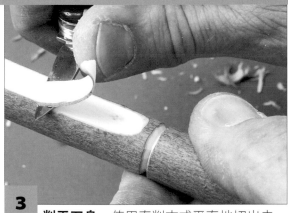

3 削平刀身。 使用直削方式平直地切出去，以削出兩面刀身。

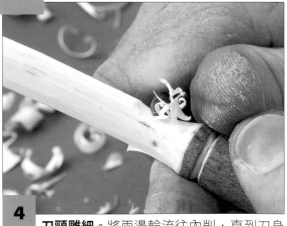

4 刀頸雕細。 將兩邊輪流往內削，直到刀身位於刀柄正中處為止。隨後將刀身後方的刀頸部位，以推刻和拉削的手法，朝刀身中心慢慢削掉，如此一來，握把和刀身交接的部位就會比兩端窄。

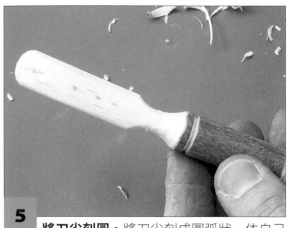

5 **將刀尖刻圓。**將刀尖刻成圓弧狀，依自己喜好，雕出刀身的形狀。

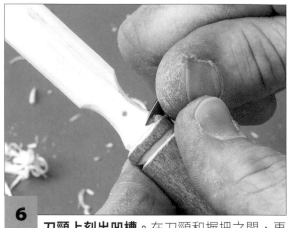

6 **刀頸上刻出凹槽。**在刀頸和握把之間，再刻出一個 V 形凹槽。

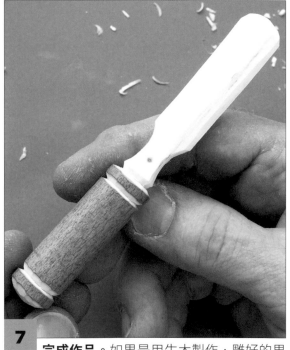

7 **完成作品。**如果是用生木製作，雕好的果醬抹刀放置一段時間，待乾燥後，用砂紙磨過再使用。如果喜歡，也可以塗上食用安全的塗料。

材料與工具

果醬抹刀製作所需材料如下，讀者可依方便，自行選擇品牌、工具和材料。

材料：

· 直徑 1.9 公分、
 長 20.3 公分的樹枝
· 細顆粒砂紙
· 透明亮光漆（可省略）
· 瞬間膠（可省略）

工具：

· 雕刻刀
· 燒烙機
 （或電燒筆）

竹蜻蜓

大家都能成功刻出的懷舊玩具

設計・製作／瑞克・魏布（Rick Wiebe）

不需要花太久時間就能完成，完成之後就是家中小朋友喜歡的小玩具。因為硬質木料容易雕裂，因此製作時不建議選擇這樣的木料。書中使用的是白松木，其他像美國黃松（ponderosa pine）、雲杉（spruce）、菩提樹（basswood）等材質較軟的木料也很適合。

做好後，兩手手掌貼緊，握住竹蜻蜓竿子最下方，用右手四指指尖緊貼左手掌，從左手掌最底部往前滑動，就可以讓竹蜻蜓飛起來，注意過程中小心不要讓兩手大拇指卡到葉片，如果旋轉時竹蜻蜓會打到你，就換個方向旋轉。

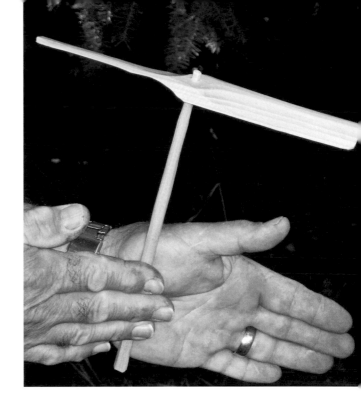

製作螺旋槳：準備木材

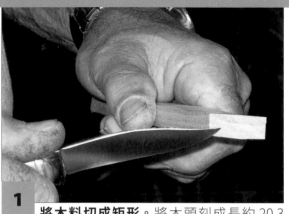

1 將木料切成矩形。 將木頭刻成長約 20.3 公分、寬約 2.5 公分、厚約 0.8 公分的長方體木片。整塊木片的寬度和厚度要一致，且四角都是 90 度。將竹蜻蜓握把的中心孔標出來，位置約在長度 10.2 公分、寬度 1.3 公分交叉處。

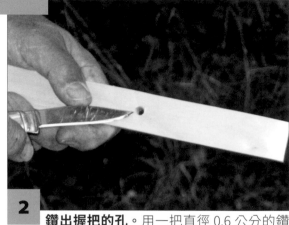

2 鑽出握把的孔。 用一把直徑 0.6 公分的鑽頭、或是小型折疊刀上的鑽刀來鑽，千萬不要用一般刀來鑽，否則不僅木料容易裂開，刀子本身也會變鈍，甚至讓孔洞不夠完整，或者缺了一角。

螺旋槳：雕出螺旋扇葉

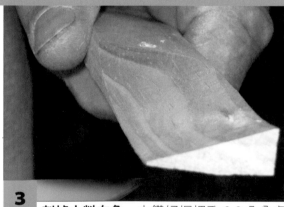

3 刻掉木料右角。 由鑽好握把孔 0.6 公分處開始，將木片的右上角逐漸削成斜面（左撇子者，就換成裁掉木料左上角部位，如此一來螺旋槳就是左向的），注意最末端的槳刃不要削掉。將木料掉頭，重複剛才的方式，完成雕螺旋槳的另一邊斜面。兩邊斜面要儘量削得大小相似。

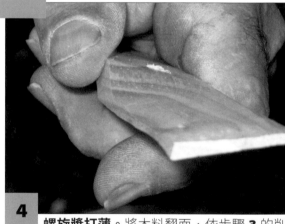

4 螺旋槳打薄。 將木料翻面，依步驟 **3** 的削法，將左右的斜面削得越薄越好，讓斜面逐漸形成扇葉。注意削薄時，不要把扇刀削穿了。

22

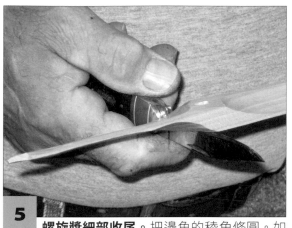

5 **螺旋槳細部收尾。** 把邊角的稜角修圓。如何檢測螺旋槳兩邊重量是否平衡？只要將螺旋槳放在雕刻刀刃上，槳孔對準刀刃，螺旋槳是否平衡即可。如果傾向某一方，將那一方慢慢削掉一點，不要一次削掉太多，直到平衡為止。

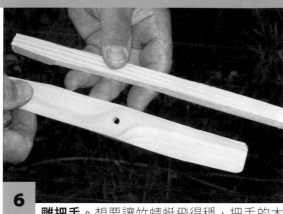

6 **雕把手。** 想要讓竹蜻蜓飛得穩，把手的木料長度要比螺旋槳長約 2.5 公分，就算左右扇葉稍微有些不平衡也沒關係，如果竹蜻蜓還是飛不起來，那就再將把手長度加長。

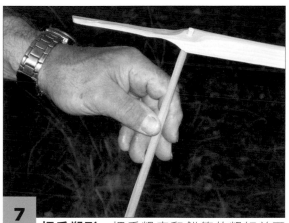

7 **把手塑形。** 把手粗度和鉛筆的粗細差不多，最頂部則逐漸削尖，讓它可以剛好插進螺旋槳孔，若是無法插緊，就用膠黏固定。

關於瑞克・魏布（Rick Wiebe）
相關資料請見 P.3。

材料與工具

竹蜻蜓製作所需材料如下，讀者可以自行選擇品牌、工具和材料。

材料：
· 螺旋槳：
 長 20.3 公分、寬 3.8 公分、厚 1.3 公分的白松木或黃松木或菩提木
· 把手：
 長 22.9 公分、寬 1.3 公分、厚 1.3 公分的白松木、黃松木或菩提木
· 木料接合專用膠（可省略）

工具：
· 小型折疊刀
· 0.6 公分直徑鑽頭
 （或有特別鑽孔刃的刀）

樹枝
小短哨

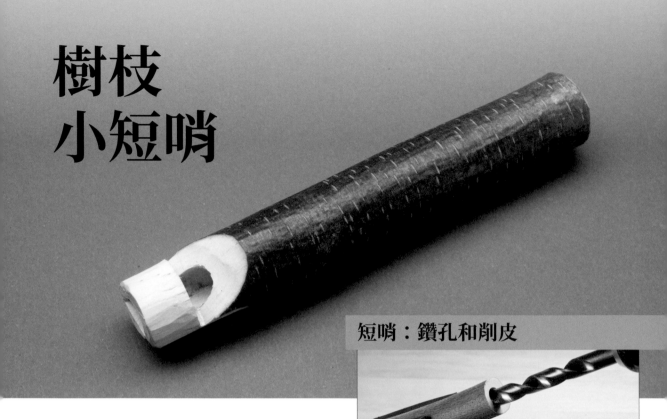

雋永長青小物的新雕刻技巧

設計‧製作／克里斯‧樂布克曼
（Chris Lubkemann）

很多人跟我說他會做短哨，但做法不外乎是取一根約食指粗細的樹枝，將樹皮敲鬆，把樹皮完整褪下後，在木頭上方削出 V 形缺口，再套上樹皮即可。但是這種做法不僅只適用於特定幾種木料，而且只能在春天製作，因為這個季節裡，木頭濕度高，樹汁可在樹枝裡流動，因而可以吹出聲音。

書中做法不僅是以簡單方法，將乾樹枝打造成圓棍狀即可，而且還不受限於任何季節呢！

短哨：鑽孔和削皮

![img]

1　鑽孔。用木工固定夾將樹枝較粗的一側夾住。在樹枝木心中間鑽一個孔，但不要鑽透到另一端。

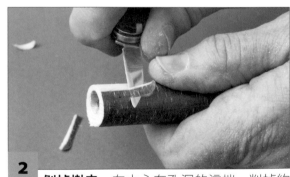

2　剝掉樹皮。在木心有孔洞的這端，削掉約 2.5 公分長的樹皮，削掉樹枝周圍一半的樹皮即可。

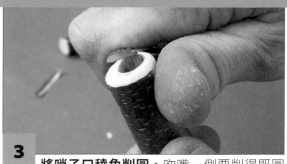

3 **將哨子口稜角削圓。** 吹嘴一側要削得既圓且光滑。

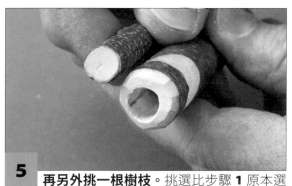

4 **雕出凹槽。** 沒有削掉樹皮一側，以正切和斜切方式反覆刻出凹槽，凹槽最深處要達到剛挖好的中心直孔一半處。

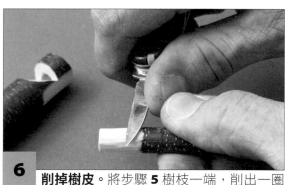

5 **再另外挑一根樹枝。** 挑選比步驟 **1** 原本選擇的樹枝細，但又要比鑽出的洞粗的樹枝。

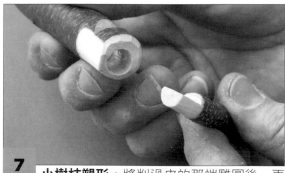

6 **削掉樹皮。** 將步驟 **5** 樹枝一端，削出一圈約 1.9 公分長的樹皮。

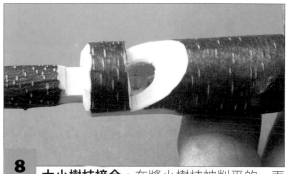

7 **小樹枝塑形。** 將削過皮的那端雕圓後，再切掉半圓。

8 **大小樹枝接合。** 在將小樹枝被削平的一面朝上，插進大樹枝上端，直插到剛剛雕的那個凹槽。

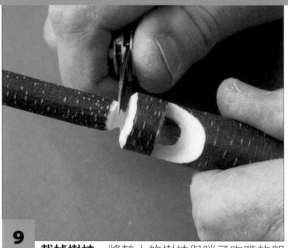

9 **裁掉樹枝。** 將較小的樹枝與哨子吹嘴的部分貼齊裁掉。

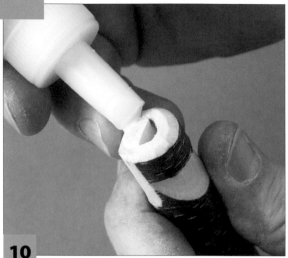

10 **填滿縫隙。** 將大小樹枝中間縫隙以漿糊填滿，等漿糊乾了之後，試吹看看，只要吹孔像哨子般平整，就可以吹出聲音；若是無法吹出聲音，等到木頭充分乾燥後，就能吹出聲音了。

關於克里斯・樂布克曼（Chris Lubkemann）相關資料請見 P.3。

材料與工具

樹枝小短哨製作所需材料如下，讀者可以自行選擇品牌、工具和材料。

材料：
· 兩根粗細不同的直紋、乾透樹枝
· 膠水

工具：
· 木工固定夾
· 刀
· 鑽頭

延伸閱讀

《雕刻小書》

著 / 克里斯・樂布克曼
（Chris Lubkemann）

不管是在找簡單木雕入門的新手，想要逐步累積雕木技巧；或是想要在閒暇時，用木雕來放鬆的進階雕刻師，甚至是想成為專業木雕家，都不可錯過克里斯・樂布克曼（Chris Lubkemann）著作的《雕刻小書》。這本書提供不同程度雕刻愛好者指引，讓雕刻技巧逐漸嫻熟。

草哨子

你知道用葉子或草也能做哨子嗎？這是許多人童年的回憶呢！忘了怎麼做嗎？

❶ 找一葉約 0.6 公分寬的草葉。
❷ 將兩手大拇指靠在一起，指甲向內。
❸ 將草葉夾在兩指之間。兩手儘量貼平。
❹ 嘴巴湊上去兩指間的縫隙處朝裡吹，力道大小會吹出不同的聲音。

小型折疊刀改造法

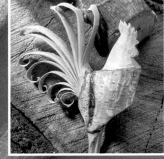

如果想將隨手取得的樹枝雕出完美曲線，小型折疊刀的刀刃就得要做些修改。

小小改造，讓小型折疊刀雕起小樹枝、做出有曲線的藝品更順手。

文字／克里斯・樂布克曼（Chris Lubkemann）

　　我個人大部分的作品，都是用雙刃的瑞士刀雕成。這類小型折疊刀出廠時的設計，都是以一般裁切設計為主，因此有一個較寬的三角刀頭，拿來雕刻有曲線的作品，自然就有點使不上力，但只要稍加修改，就可以勝任雕刻曲線的工作了。

　　多數小型折疊刀的刀頭都是水滴形，刀刃從刀柄一路筆直，但接近刀頭時，會以曲線弧度突然內縮，然後和刀背在刀尖正中央會合。但是刀身在刀頭處以直線變尖，而不是以曲線變尖，曲線變尖的刀尖，在雕小曲線造型時，能夠比較精確。

　　因此若是想在小樹枝或樹枝上雕小物件，就要改造小型折疊刀。上述的瑞士軍刀，兩把刀中較小的刀尖，我會把水滴狀修掉，讓刀頭弧度改成較接近直線，以適用小區域雕刻；兩把刀中較大的一把，則會將其上下的尖角稍微修圓些，用來雕曲線造型，像是 P.28 的「小雛菊」花瓣雕法，就是用修改過的刀製作的。

移除鑰匙圈

上述的瑞士軍刀上有個鑰匙圈兼耳片，我會把它磨斷，雕刻時比較適手。其他握把上尖銳、不平的地方也一併磨掉。

將小刀刃修尖

原本水滴形的刀刃不利在窄部位雕刻。用粗粒砂紙或是磨刀（見P.15），將刀尖修得更窄些，原本的曲線改直，也把刀頭順便修尖。

修改大刀刃形狀

多數小型折疊刀出廠時，原本較寬的三角形大刀刃並不利於雕刻。

將刀頭修尖修細成上圖這樣。

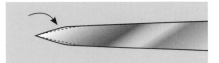

將瑞士軍刀中較大的一把刀修掉上下尖角，讓它有弧度內縮，除掉刀刃和刀背多出來的寬度。

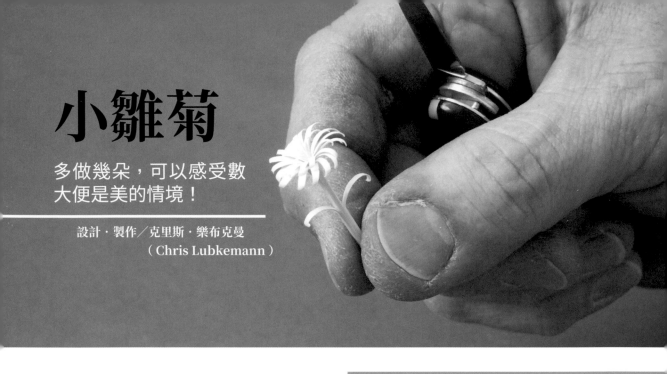

小雛菊

多做幾朵，可以感受數
大便是美的情境！

設計·製作／克里斯·樂布克曼
（Chris Lubkemann）

這幾年下來，我用樹枝雕出的小雛菊
不下數千朵，這些用樹枝做出的小雛菊，
都成了我送給朋友的小禮物。用來雕這
些小雛菊的樹枝，原本都是不要的碎木
料，但我發現，這原本要丟棄的每一根
小樹枝，都可以被雕成一朵花，花瓣、
花梗、花葉，無一不缺。

許多人用這種技巧雕出來的小雛菊，
通常只雕出花體本身，至於花梗則多是
另外雕成之後，再插進花體。但我的雕
法則是一體成形，從花瓣、花梗到花葉，
全用同一根木頭雕出來。通常我採用細
的、木紋細密的樹枝，木頭要挑較直的，
上頭不要有節瘤，直徑在 0.2 ～ 0.6 公分
之間。要雕好花朵的花瓣，木料的濕度
很關鍵，所以務必不要選新摘的生木、
也不要選完全乾燥的木頭，介於兩者之
間的為最佳選擇。

小雛菊：選擇樹枝

1 **挑選 8 根小樹枝。**順利的話，應該可以雕
出 18 ～ 20 朵小雛菊，每一朵都有花梗和花葉。

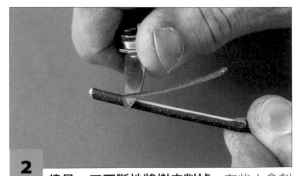

2 **儘量一刀不斷地將樹皮削掉。**有些人會刻
意留下樹皮，但如此一來外圍的花瓣就會顯得不
一樣。想雕出這種花，要確定所使用的樹枝，在
乾了之後，是不會掉樹皮的那種。

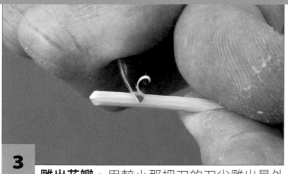

3 **雕出花瓣**。用較小那把刀的刀尖雕出最外層的花瓣，繞著樹枝削一圈，每一刀的深度一致。

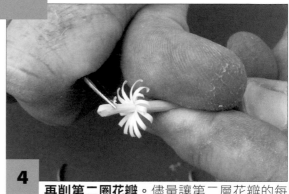

4 **再削第二圈花瓣**。儘量讓第二層花瓣的每一瓣，都長在第一層的兩瓣中間。

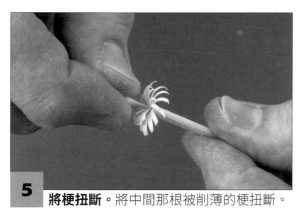

5 **將梗扭斷**。將中間那根被削薄的梗扭斷。

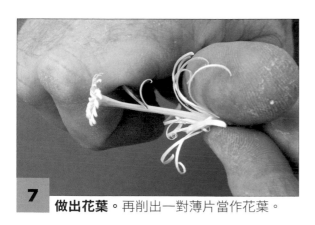

6 **處理花梗**。將花梗削細，符合花朵大小。花梗粗粗的也無所謂，只是這樣看起來會很像棕櫚樹。

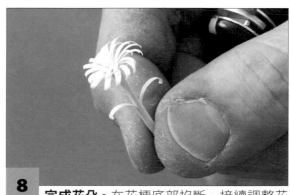

7 **做出花葉**。再削出一對薄片當作花葉。

8 **完成花朵**。在花梗底部掐斷，接續調整花瓣的位置。這些花瓣還滿耐掰的，不用怕會斷掉。一朵小雛菊就差不多完成，接下來可自行決定要不要上色、要插哪裡、或擺在哪。我個人則覺得削下來那些木皮，正好可以當作地面，讓花朵插在其中。

29

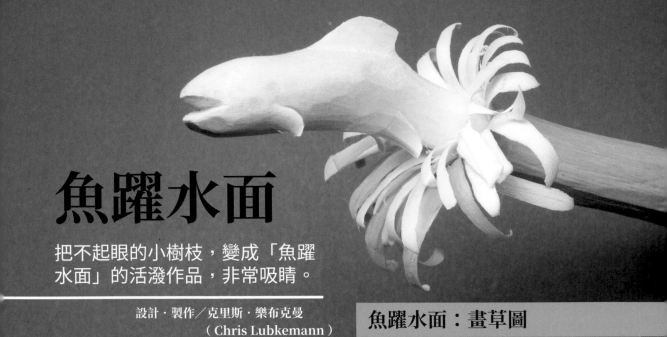

魚躍水面

把不起眼的小樹枝，變成「魚躍水面」的活潑作品，非常吸睛。

設計・製作／克里斯・樂布克曼
（Chris Lubkemann）

魚躍水面：畫草圖

1 **選擇樹枝。**選擇有分枝的樹枝，雕刻起魚鰭較方便。雕之前可以先畫張草圖。

　　許多木雕愛好者最喜歡的題材，便是以「魚」為主的主題。觀賞木雕展時，栩栩如生的魚雕作品，都讓人讚歎不已。若是將這些作品放入水族箱中，或許還真假魚莫辨呢！接下來要教大家雕的魚，雖然不是常見的魚雕，但童趣味十足，我個人就從中得到不少樂趣呢！

　　這個作品的靈感，來自於賓州米爾佛市（Milford）的樹枝雕刻愛好者——麥克・夏特（Mike Schatt）。幾年前，我介紹他樹枝雕刻這門技術，沒想到他就此愛上這門技藝，幾年後，他將自己幾件作品的照片寄給我看，其中就有好多魚躍水上的雕刻，連水花都刻出來了！我依他作品的靈感，也刻出類似的魚雕。要是找不到剛好有小分枝的樹枝來雕成魚鰭，也可以用單獨的樹枝來雕。

材料與工具

魚躍水面製作所需材料如下，讀者可以自行選擇品牌、工具和材料。

材料：
・挑選有分枝的樹枝

工具：
・刀
・砂紙：從細顆粒到非常細顆粒兩張（150 和 220 號）
・鉛筆、筆或馬克筆

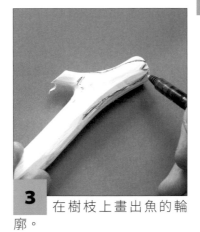

2 將整根樹枝的樹皮削掉。

3 在樹枝上畫出魚的輪廓。

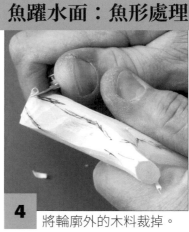

4 將輪廓外的木料裁掉。

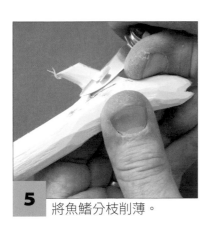

5 將魚鰭分枝削薄。

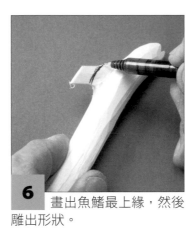

6 畫出魚鰭最上緣，然後雕出形狀。

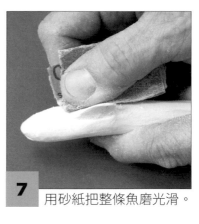

7 用砂紙把整條魚磨光滑。

魚躍水面：製作水花

魚躍水面：側鰭製作

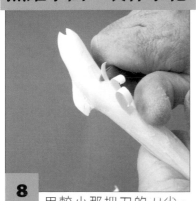

8 用較小那把刀的刀尖，往內沿著魚體，一刀一刀削出魚的外形，每一刀都往下拉到最下面。這些拉削出來的木片就會是魚下方濺起的水花。

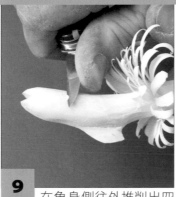

9 在魚身側往外推削出四刀，這就會是魚的側鰭。外削以後稍微外推出來，這樣鰭就會往外張。

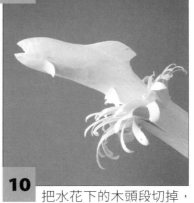

10 把水花下的木頭段切掉，把這一段安插進另一根木頭裡，木頭木紋要走斜的，而且年輪明顯可見，才有水花像是從這年輪裡噴出的感覺。

31

聖誕老公公鉛筆

只要簡單 8 個步驟，平凡鉛筆
立刻化身為聖誕老公公。

設計‧製作／朗‧強生（Ron Johnson）
步驟圖攝影／詹姆士‧強生（James A. Johnson）

　　在十元商店或是文具店裡就買得到的鉛筆，
做起這個有趣的雕刻作品，是聖誕節很應景的
小禮物，尤其放在小朋友床頭襪子裡，非常有
聖誕氣氛。

　　我最早接觸到鉛筆雕刻是在 2002 年，是一名雕
刻同好——艾默‧塞勒斯（Elmer Sellers）教我
的，小刀在他的手下，一支不起眼的鉛筆很快地就
出現一張人臉，非常有趣。我學會之後，不斷練習
下，雕刻技術大為精進，幾年下來，更已經送
出數百支聖誕老公公鉛筆了。

　　我經常在用餐後留下小費之餘，也順便放支
自己雕的聖誕老公公鉛筆；露營時，也常利用
瑣碎的時間隨手雕出當成小禮物，受到許多人
的歡迎；現在這個作品，更成為我孫女學校的
老師和同學在聖誕節必做的樂事。有趣的是，
如果把鉛筆聖誕老公公以外的部分裁掉，在
橡皮擦那邊穿條繩子，就成了非常獨特的聖誕
樹吊飾了。

　　鉛筆上是否有顏色並不影響製作，但紅色或綠色
的鉛筆做出來就很有聖誕節氣氛，如果用原木色的
鉛筆來雕，這樣做出來的作品就是木精靈，也很不
錯。至於是圓形或六角形鉛筆，我個人較愛用六角
型的紅色鉛筆，雕完可立刻看到聖誕老公公身上的
紅色衣服，非常方便。但用圓形鉛筆雕也很適合，
不過第一次嚐試時，較建議使用六角鉛筆，在製作
過程上較順手。

聖誕老公公鉛筆：雕出臉部

1 **雕出前額。** 把鉛筆兩個面之間的稜角當做中線。由金屬環往下 1.3 公分，在稜角處垂直雕出止刻切痕，切痕的深度則要刻到旁邊另外兩個稜角處，但不要深及鉛筆的筆芯處。然後往下 0.5 公分，由此點往上斜切到剛才垂直切下處，將這塊部位移除。

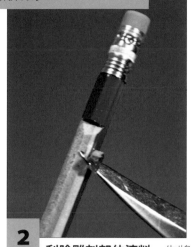

2 **刮除雕刻部位漆料。** 先將小刀貼齊鉛筆平面，刮除這邊的塗料，中線兩邊都要刮除，或許需要 4、5 刀才能刮除乾淨。注意！若是小刀刻到了木紋，就不要再繼續往下刮，建議從另一邊刮過來。刮乾淨之後，在剛剛的止刻切痕處往下約 5.1 公分處，再重複一次步驟 **1**。

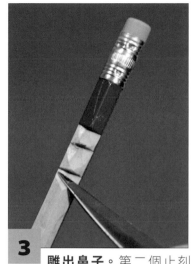

3 **雕出鼻子。** 第二個止刻切痕從步驟 **1** 止刻切痕的下方垂直切下，接續往下約 0.5 公分，從這裡朝上將木塊挖掉。再由這裡往下 0.6 公分，再刻一道止刻切痕，由這止刻切痕往下 0.5 公分處往上斜切，再移除這裡的木塊。

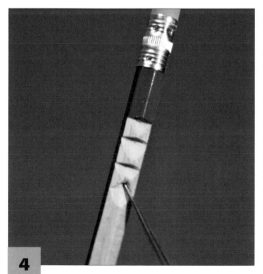

4 **雕出鬍子。** 從第三個斜切處再往下 0.5 公分，將刀子擺在稜線上。從中線朝下方的鉛筆平面上刻出 45 度，另一邊也重複這個動作，這就是仁丹鬍。再從鬍子中線下方 0.5 公分處往上刻，移除中間這一塊木料。將仁丹鬍以下的中間稜線挖掉，一直挖到接觸到另一面的漆料為止。

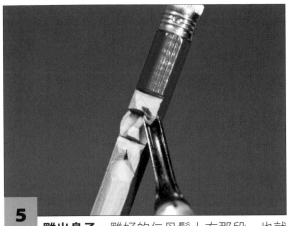

5 **雕出鼻子。** 雕好的仁丹鬍上方那段，也就是第三個止刻切痕的上方部位，將這裡的鉛筆面分成三等份。用一把 11 號 0.3 公分的鑿子，挖出兩側各三分之一處。下鑿子時，由外側稍微往中線進行。中間三分之一那部分則留下當成鼻子。下鑿的角度會決定鼻子的寬度。鑿子挖到最上端時要挖除的木削如果沒有斷掉，可以再用刀子輔助切斷。

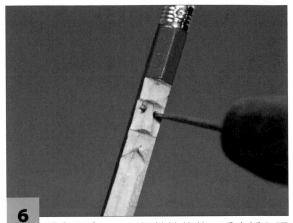

6 **雕出眼睛。** 用一把鈍掉的舊刀垂直插入眼睛部位，位置就在步驟 **5** 用鑿子鑿出部位的上方。刀子在眼睛部位前後挖幾次。另一眼也是同樣方式。挖的時候，一律刀背朝鼻側、刀口朝外側，這樣兩邊的眼睛才會對稱。

聖誕老公公鉛筆：添加細部

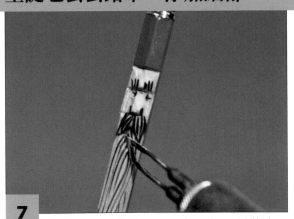

7 **製造質感和陰影。** 這個步驟有兩種做法，可以先雕好質感後，再用燒烙機；或者直接就用燒烙機燒出質感。兩邊眉毛是用燒烙機各燙出三條短短垂直線組成。利用燒烙機平的那一面，在鼻翼兩側燒出小陰影。接著則是在兩側仁丹鬍部位各燒出四條曲線。之後則在兩側鬍子最底部劃出兩道線，做為鬍腳部位的輪廓。接著用流線形勾勒下巴部位的落腮鬍。

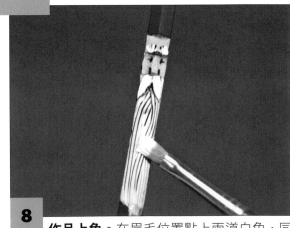

8 **作品上色。** 在眉毛位置點上兩道白色，同時也在鬍子上塗上白色。鬍子上的白色顏料調淡點，這樣下方原本燒烙的線條可以露出來。將鉛筆背面一小部分的漆料刮掉，以便簽上作品完成日期，如果想要簽名的話，建議用縮寫，以免太佔空間。

聖誕老公公鉛筆圖樣

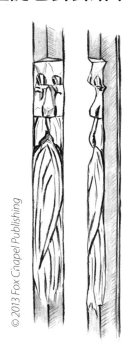

關於朗‧強生（Ron Johnson）
相關資料請見 P.3。

材料與工具

聖誕老公公鉛筆製作所需材料如
下，讀者可依方便，自行選擇品
牌、工具和材料。

材料：

‧一般鉛筆
‧壓克力顏料：白色或是灰白色

工具：

‧細部雕刻刀
‧0.3 公分 11 號鑿子
‧燒烙機
‧舊刀子
‧小號水彩筆

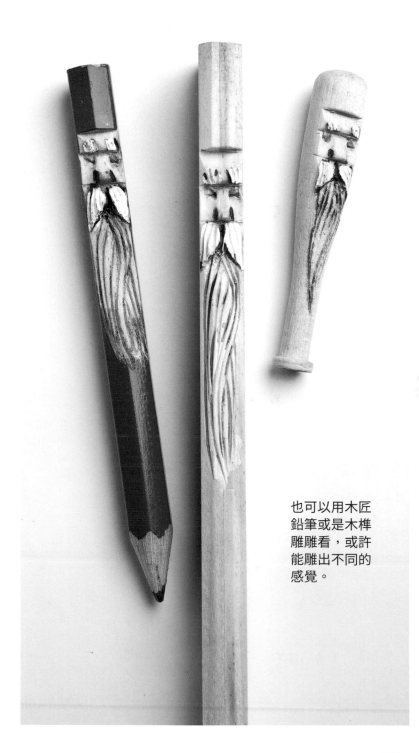

也可以用木匠
鉛筆或是木樺
雕雕看，或許
能雕出不同的
感覺。

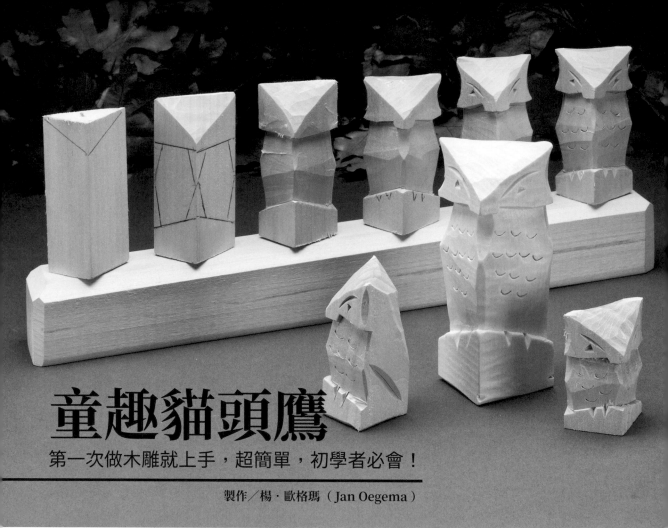

童趣貓頭鷹

第一次做木雕就上手,超簡單,初學者必會!

製作/楊·歐格瑪（Jan Oegema）

材料與工具

貓頭鷹製作所需材料如下,讀者可依方便,自行選擇品牌、工具和材料。

材料：

· 寬 2.5 公分、高 15 公分的菩提木或各式木料
· 自行決定是否上漆（透明亮光漆或是稀釋的壓克力顏料）

工具：

· 自選雕刻刀
· 鉛筆
· 尺
· 6 號鑿子

這件 5 分鐘就能完成的貓頭鷹作品,不只能夠讓初學者建立信心,還能從中學會一些基本雕刻技巧。

基本雕刻所需要的技巧如:止刻切痕、推刻、拉削、平削、鑿刻以及鑽刻等,透過這個貓頭鷹,可以一次都學會。不過,老實說,這貓頭鷹作品不是我的原創,它在雕刻愛好者們口中,已存在好幾十年了,在大家口耳相傳下,雕刻手法也日新月異,因而原創者是誰也就不得而知了。如果有人知道原創者是誰,不妨告訴 Fox Chapel Publishing,我們會為原創人正名。

這個作品我選用約 15 公分長的木料。這樣的大小,在製作雕刻時可以單手掌握,雕刻過程方便許多。而被握住的部分,等雕刻完成後再裁掉即可。

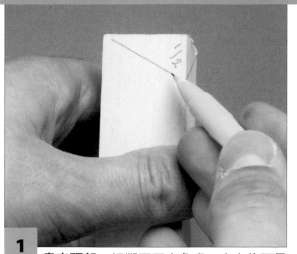

1 **畫出頭部。**相鄰兩面夾角處，由上往下量約1.3公分，做出記號（見P.39正面的圖樣1）。再從兩側尖角各畫一條直線到這個點，成為兩個三角形。以這兩條線做為之後雕刻的依據。

2 **雕刻頭部。**用推刻法或是平削法，將步驟 **1** 標示的三角形削掉，成為貓頭鷹的頭頂。至於用推刻法或平削法，取決於木材的紋路，及個人手勁的大小。

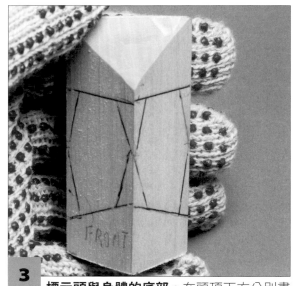

3 **標示頭與身體的底部。**在頭頂下方分別畫出頭部和腳爪下棲木的線條，在這些線條旁，各雕出0.3公分深的止刻切痕。同時也在身體部位標示出六角形（見 P.39 正面的圖樣2），以便雕出腹部、頭部的背面和側面。

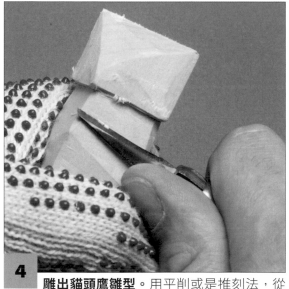

4 **雕出貓頭鷹雛型。**用平削或是推刻法，從貓頭鷹腹部中間往上雕，起點大約在其腳部和頭部底的中間，然後一路推到止刻切痕處。用推刻法把貓頭鷹正面和側面的銳角都雕掉，再將頭部削薄。

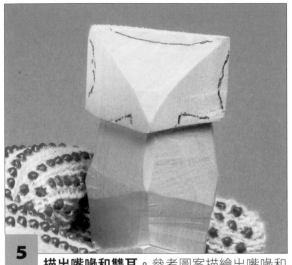

5 **描出嘴喙和雙耳。**參考圖案描繪出嘴喙和雙耳位置。沿著頭部上、左、右描出和緩的曲線，耳朵的樣子就出來了；而嘴喙的部位，則是在正中間往左右兩側各 0.6 公分的位置，描出兩個三角形。

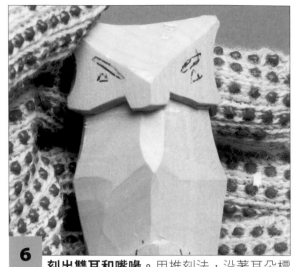

6 **刻出雙耳和嘴喙。**用推刻法，沿著耳朵標示線雕，小心不要把耳朵削掉了。沿嘴喙的線條做出止刻切痕，在止刻切痕處往上一剝，就能把整塊不要的部分鑿掉。接著描出眼睛、眉毛還有腳爪部位。

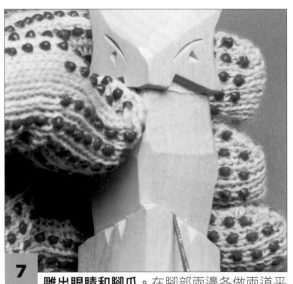

7 **雕出眼睛和腳爪。**在腳部兩邊各做兩道平削。將雙眼部位各刻出一個三邊形的凹槽。在兩眼上方，各雕出兩道稍微彎曲、傾斜的雕痕，這就是眉毛。

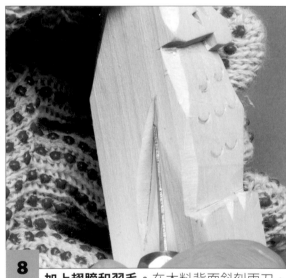

8 **加上翅膀和羽毛。**在木料背面斜刻兩刀，用 6 號鑿出翅膀的模樣。貓頭鷹腹部以鑽刻刻出三列羽毛。是否上色則看個人喜好。

童趣貓頭鷹圖樣

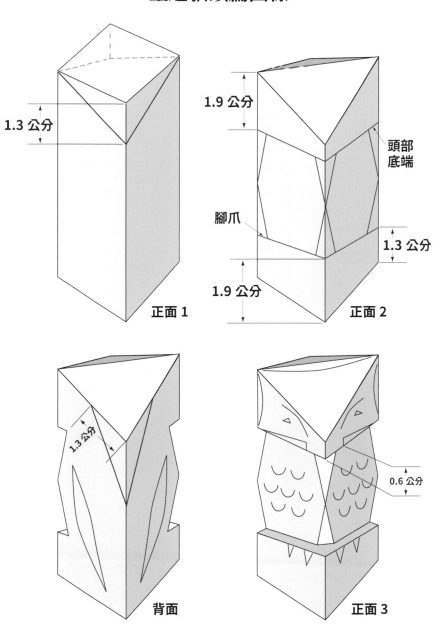

1.3 公分

正面 1

1.9 公分

頭部底端

腳爪

1.3 公分

1.9 公分

正面 2

1.3 公分

背面

0.6 公分

正面 3

關於楊・歐格瑪（Jan Oegema）相關資料請見 P.3。

籠中球和鎖鍊

這是手雕的經典作品，稍微有點雕刻程度的都可以試看看！

設計・製作／基佛・魏佛（Kivel Weaver）

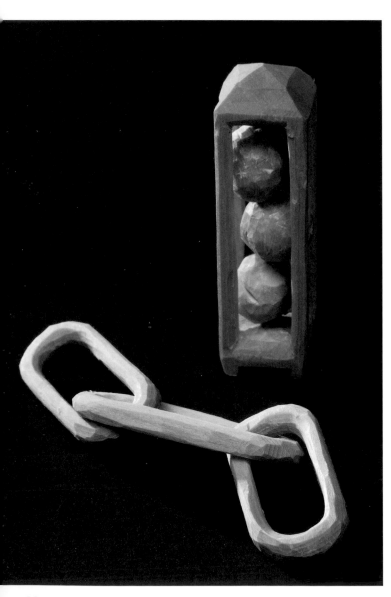

想要雕出出色的作品並不需要很多工具，一把小型折疊刀就可以雕遍各式各樣的作品，而鎖鍊不過是其中之一。

在我4歲時，父親給了我生平第一把折疊小刀，雖然這把小刀是他撿到的，而且鏽到不行，但我仍如獲至寶，也因為這把折疊小刀，開啟了我的雕刻生涯，從此隨手可得的木頭，在我手上逐漸變成一個個藝術品及小禮物。

我的第一次磨刀經驗，現今的我，想起來還覺得可笑。小時候的我對雕刻刀的保存一無所知，覺得刀鈍了，就從地上隨手撿起石頭來磨，沒想到磨了一陣子後，刀子變利了，也更好雕了。但父親卻把刀借去，刻意把它弄鈍後再還給我，後來我又再次把它磨利，說什麼再也不肯借給老爸了，因為「他不過只是想把刀弄鈍」。

我第一件完成的作品，就拿去賣錢，那時我不過是個10歲大的小子，用個桃核刻成的小猴子，讓我賣出了兩角五分錢。後來，我聽說有個人會雕木頭鉗子，而且賣價還不錯。我問他怎麼雕才能雕出來，他卻不肯教我，只是送我一把壞掉的木鉗子。我看著這木鉗子自己研究了3年時間，才成功雕出可以用的木鉗子，然後又慢慢升級去雕籠中球和鎖鍊。

雕出籠中球

1 **在木料上畫出輪廓**。選用長寬各2.5公分、高10.2公分的長方體松木塊。從每一個側邊角往內0.6公分沿著長側畫出直線。接著從上下兩端各往內1.3公分處畫出標示,這就會是籠子的上下緣。每一面籠子約3.2公分,將3.2公分分成等份,就是3顆球的位置。

2 **籠子和球的止刻切痕**。在籠子和球輪廓的邊緣,用小刀刀尖刻出0.3公分深的刻痕。然後在籠框內的四個角,都雕掉一塊大三角形;在球與球之間,也用同樣方法,雕掉一塊菱形。依這個方式,將木料四個邊都雕出整體雛形。

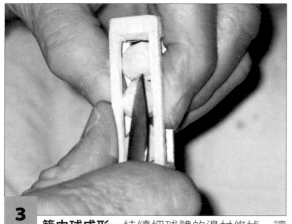

3 **籠中球成形**。持續把球體的邊材修掉,讓球脫離木料。但記得不要把球修得太小,否則它就無法卡在籠子裡。等到球完全脫離木料後,用削刻方式,一點一點地把球修圓。接著把籠框雕成形。把籠框上下緣都修乾淨。如果想要籠框更顯完整,可以把它削得更細些。

雕出鎖鍊

1 **雕出雛形**。使用長寬各2.5公分、高10.2公分、沒有節瘤的白松木或菩提木,每一面都從兩側邊角往內0.6公分處劃出一條線。用鋒利些的刀子,沿著這些線條刻,每一個角都按此線條挖掉0.6×0.6公分的木料,只留下中間10公分縱長,由頂端往下看,四個邊就會形成一個十字。將十字的上下兩端正中間標出,接續在每個面、離上下端各2.5公分,之前沒有畫過記號的位置,各做出標示。這些標示,就會是3個各為5.1公分鍊環的分割點。

41

2 　**雕出鍊環。**在每一面正中間的標示處，雕出一個 V 形凹槽。凹槽底部要碰到另一平面。這會是兩邊鍊環的區隔點。然後在另一個離上下各 2.5 公分的標示處，同樣刻下 V 形凹槽。接著將兩端各 2.5 公分的鍊環，逐步削薄到兩個平面的十字架平面處。這樣就會削出第三個（中間的）鍊環。

4 　**鍊環最後收尾。**持續在 3 個鍊環內部一點一點地刻，讓它們全都獨立出來。將中央鍊環雕空後，繼續慢慢一點一點地把 3 個鍊環削光滑。

關於基佛・魏佛（Kivel Weaver）
相關資訊請見 P.3

3 　**雕出兩邊的鍊環。**用刀尖將兩端的鍊環雕成中空。接著將這兩個鍊環中間相連的部位挖掉，兩個鍊環就不再連在一起。在兩端的鍊環與中間鍊環交會處，用刀尖順著輪廓線刻。

材料與工具

籠中球和鎖鍊製作所需材料如下，讀者可依方便，自行選擇品牌、工具和材料。

材料：
· 木料：兩個作品均為長寬 2.5 公分、高 10.2 公分，可用松木或菩提木

工具：
· 雕刻刀

組合籠中球和鎖鍊

先選一塊長寬各 2.5 公分、高 30.5 公分的木塊，在上面畫出幾個鍊環，方式同上。接著在這塊木頭的中央附近，畫出一段空間，做為籠中球雕刻部位。之後再多加幾個鍊環，尾端再加另一個籠中球。在另一端則雕出一個鉤子，方式同雕鍊環一樣，鉤子方便完成後的展示陳列用。如果雕上手了，還可以自行在一個鍊環組中加進不同的元素並提高難度，就能創造出一件獨特的藝品。多嘗試，別怕失敗，享受創造的過程！

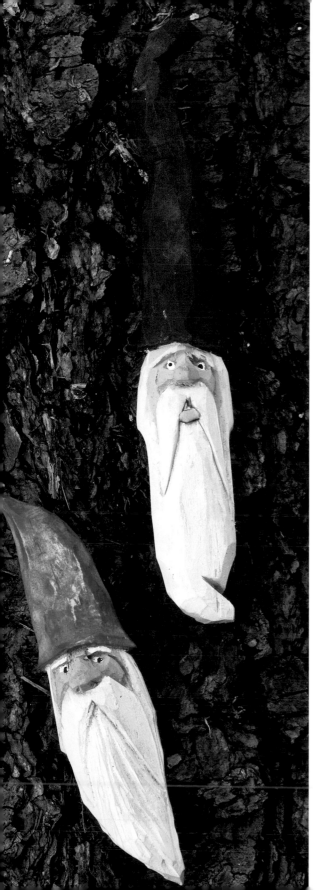

神祕魔法師

5 分鐘就能完成，是雕刻入門作品，新手也會做！

設計・製作／湯姆・漢斯（Tom Hindes）

　　又是一款很適合初學者的作品，用它來學習基本雕工再好不過了，而且成品做好也是個很好的擺飾。我常在藝術市集現場製作，而這作品一旦在現場完成分送給一旁的觀眾後，都會得到熱烈的回饋。我的做法是在市集現場雕完這些魔法師，回家再為他們上色，然後在下一場活動帶上這些上好色的魔法師，邊示範邊分送給觀眾，當場示範的作品，又成為下場活動分送的作品。

　　對第一次嘗試的讀者來說，雕完可能不只花5 分鐘，但只要學會了步驟，順手之後，5 分鐘完成一尊非難事，而且很快就能產出大量的魔法師雕刻。拿這作品送人，是很受歡迎的小禮物，像是在餐廳吃完飯後，留下小費時也放上一尊，或是結帳收銀員服務很好，也可以送他一尊，都是表示善意、聯絡感情的舉動。另外在上頭安裝個鑰匙環，就可以當成鑰匙鍊。

　　我刻的魔法師大小是 10.2 公分，學會了製作的技巧，就能雕出各種尺寸的作品。一開始製作時，建議選用三角形木料（見 P.46「將長方形木料切成兩塊三角形」），但要記得留下多餘的空間，雕刻時，可以用另一手掌握。一旦對這套技巧瞭若指掌後，就可以用樹枝試試，刻出有鄉下風的魔法師。記得在雕刻前需將刀子磨利，同時在雕刻過程中，只要有需要，隨時拿磨刀皮將刀子磨一下。

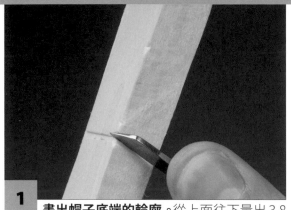

1 **畫出帽子底端的輪廓。**從上面往下量出 3.8 公分處做個記號。從這個點往木料兩邊畫出一個三角形。再沿著這些線條，刻出 0.3 公分深的止刻切痕。

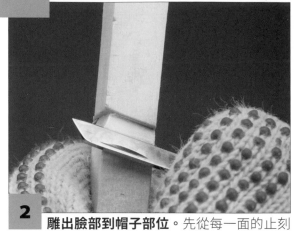

2 **雕出臉部到帽子部位。**先從每一面的止刻切痕處，往下削掉 0.6 公分深的木料。這是雕眼窩和臉頰的平面。

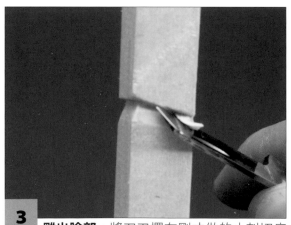

3 **雕出臉部。**將刀刃擺在剛才做的止刻切痕凹槽外側角往下 0.6 公分處。由此往上削到止刻切痕處，移除兩頰各約 0.5 公分的木料。

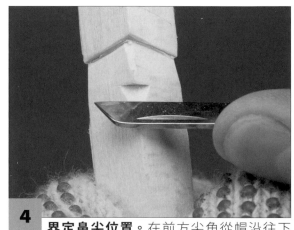

4 **界定鼻尖位置。**在前方尖角從帽沿往下 1.3 ～ 1.9 公分處，雕出一道深的止刻切痕。從下方一路削到這個止刻切痕處，這樣就界定出鼻尖和嘴巴、臉頰。

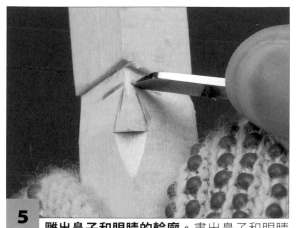

5 **雕出鼻子和眼睛的輪廓。**畫出鼻子和眼睛的上部。先從眼睛旁的鼻翼開始，將刀尖插進木頭，一路切到鼻頭，做出止刻切痕。然後從內側眼角，切到外側眼角，同樣做出止刻切痕。另一邊臉也做同樣的止刻切痕。

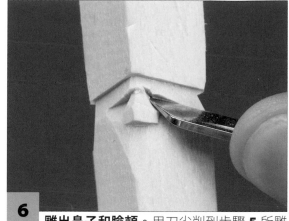

6 **雕出鼻子和臉頰。**用刀尖削到步驟 **5** 所雕的止刻切痕處，然後切掉鼻翼兩側的木塊。這凹下的部位，就是眼窩。移除鼻頭周圍的木料。

魔法師：將刻痕修得更細緻

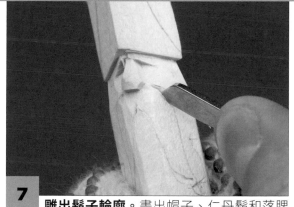

7 **雕出鬍子輪廓。**畫出帽子、仁丹鬍和落腮鬍。將刀刃朝向仁丹鬍部位，在其所在處周遭做止刻切痕。在這裡朝止刻切痕處削掉木料，如此一來就將臉頰與仁丹鬍分別出來了。

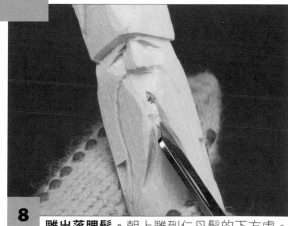

8 **雕出落腮鬍。**朝上雕到仁丹鬍的下方處。沿著剛畫好的落腮鬍輪廓刻，把落腮鬍外形雕出來。如果希望製造出紋路質感，可以再用刀尖或是 V 形鑿處理紋路質感。

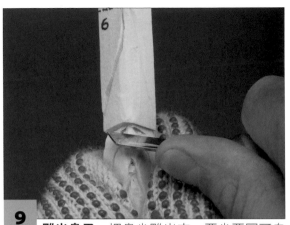

9 **雕出鼻子。** 把鼻尖雕出來，要尖要圓可自行決定。接著將鼻梁從上到下雕出。從鼻尖往上削，再將眉毛到鼻梁中間的木料削掉。在眼珠部位雕出小小的半圓形。

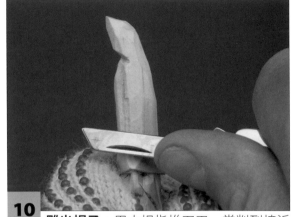

10 **雕出帽子。** 用大拇指推刀刃，當削到接近帽尖時，刀鋒轉向內。帽子可以雕成長長尖尖的，或者是塌的、或是在最上面反折下來。可以發揮創意，雕出自成一格的帽子。

關於湯姆‧漢斯（Tom Hindes）相關資訊請見 P.3。

材料與工具

魔法師製作所需材料如下，讀者可依方便，自行選擇品牌、工具和材料。

材料：

‧木料：
長寬各 1.9 公分、高 10.2 公分的菩提木，對剖成兩半。（做成兩塊木料。）
‧壓克力顏料（自行決定）

工具：

‧鉛筆
‧雕刻刀（我用的是小型折疊刀）
‧小 V 形鑿（可省略）
‧小刷子（不上色就不用）

Tips **控制刀勢**

想要完美控制刀的走勢，把大拇指放在刀背上，用大拇指把刀身朝所要去的方向推進。

收尾提醒

我的魔法師作品完成後，會用壓克力顏料上色。顏色搭配可自行選擇，但不上色，保留木材原色也可以。不管要不要上色，記得要把一開始用鉛筆標示的那些草圖線條用橡皮擦擦掉，或是用刀子雕掉，或用砂紙磨掉。否則就算上色，鉛筆痕跡都還是看得到。

將長方形木料切成兩塊三角形

將桌鋸調成 45 度，將一塊約厚 2 寬 4 比例的廢木料斜鋸到一半深度，兩邊都以 45 度角切進去，在中間形成一個尖角。再用帶鋸，從這個尖角一端往內切到一半處。

將這塊有角度的廢木料當成模具，夾在帶鋸桌上。再將一塊切成正方體的木料順著廢木料的 V 形凹槽放進去，將這整塊木料推進啟動的帶鋸，就可以把正方體木料切成兩塊三角木了。

神祕魔法師比例指南

文／霍華・霍里（Howard Hawrey）

我做過數十尊湯姆・漢斯（Tom Hindes）的魔法師。當初學分割木料和雕刻魔法師速度很快，但是要找到比例卻頗花了些時間。

因此我設計了下圖這個簡單的模具，藉此可以簡化整個過程。這個模具尺寸大小，可以放進工具箱，用寬 1.9 公分、長 10.2 公分的鋁製角鋼做成。鋁製角鋼在多數家飾五金賣場都買得到。

將角鋼一端切成 20 度尖角。這個尖角要看起來像屋頂一端那樣。從這個尖角往下各量 1.3 和 3.8 公分，畫上記號。每個記號都從轉角處用鋸子往下鋸大約 0.6 公分深。

使用夾具

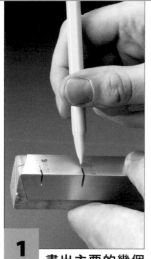

1 **畫出主要的幾個標記。** 將角鋼模具尖角與要雕的木料一端對齊。沿著模具底端在木料上畫出要雕木料所需長度，再沿著模具下面的那道缺口標出記號，這就會是魔法師的帽沿。

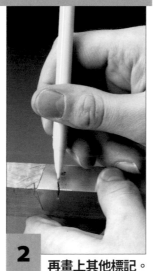

2 **再畫上其他標記。** 將模具往下滑到其尖角與帽沿處對齊。這時沿著模具尖角，在木料上做記號，這就會是魔法師帽子上的尖角。再透過模具上方鋸好的凹槽，在木料上畫下記號，這就會是魔法師鼻頭的部位。

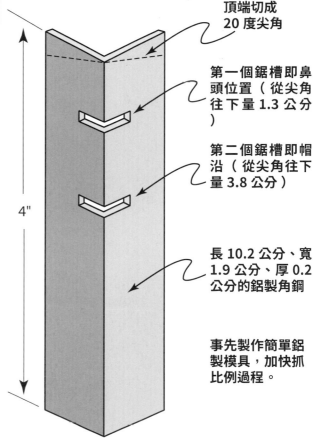

頂端切成 20 度尖角

第一個鋸槽即鼻頭位置（從尖角往下量 1.3 公分）

第二個鋸槽即帽沿（從尖角往下量 3.8 公分）

4"

長 10.2 公分、寬 1.9 公分、厚 0.2 公分的鋁製角鋼

事先製作簡單鋁製模具，加快抓比例過程。

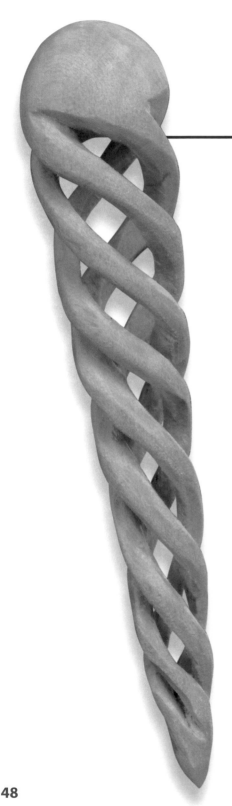

纏繞螺旋飾品

8 個簡單步驟，就可以雕出神乎其技的作品！

設計・製作／卡蘿・肯特（Carol Kent）

　　用這件作品來練習雕樹枝以及小刀雕刻技巧非常適合，一旦學會這些基本手法，就可以隨心所欲運用到其他雕刻作品上。

　　從木料的轉角處下手，要比從平面下手容易。在這作品的雕刻過程中，我們還會一直製造轉角，最後才會將之削掉。

　　這套雕刻螺旋的手法，是我學習雕刻的第一年就想到的。當初教我的老師，要求我們雕的螺旋，雖然同樣是兩股組成，但旋轉的圈數卻有兩倍之多。要完成他的要求，下刀就必須刻得越深越好。對初學者來說，不僅危險，也不容易做到，因此我將老師的做法簡化。

　　此後，我雕的螺旋，股數從兩股到六股不等，可運用在拐杖、牙刷等。我最愛的作品是做出 6.4 公分寬、7.6 公分長的 3 股螺旋，我通常把它做成耳環飾品。

　　用一塊裁切精準的長寬各 2.5 公分、高 15.2 公分的木塊來製作，原木塊裁得越精準，製作過程就越輕鬆順手，成品也會更好看。裁切成正確尺寸後，這時從每一個面的最上端中間點，往另一端的兩個角，各畫出兩條直線，並在底端平面上，從四個角朝中間點畫出一個 X 形。刻掉錐形外圍的部分，把木塊刻成長窄下寬的錐狀。

飾品：螺旋輪廓打底

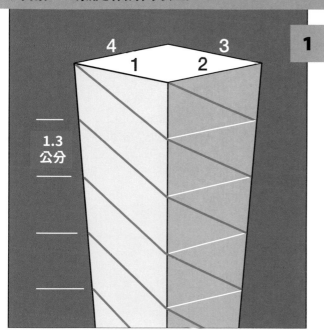

1 **畫出輪廓線。**在木料上端以中性筆（鉛筆會在操作過程中糊掉）在四邊標上順序（1～4）。木料每個角，從錐形頂端往下，每隔 1.3 公分處做一記號，一直標到離頂端 3.8 公分處。接著，在標示為 1 的那個面，從最上面的角到第 2 面的 1.3 公分標示處，畫一條直線。再從這裡往第 3 面的第 2 個 1.3 公分標示處畫一條線。就這樣一直朝下畫到最底端，同一條線繞過四個面，沒有中斷。畫完後，檢查每個面，看這條線從上到下是否中斷。

飾品：雕出螺旋體

2 **雕第一個角。**先從最上端第一個 1.3 公分處開始，在這裡雕一個順著斜線的 V 形凹槽，將之前打底的輪廓線挖除。在整個作品上，反覆在其他角上進行同一步驟。但要注意，這個 V 形槽，在錐形體最寬的底部要大些，而在最頂端最窄的地方，則要小些。四邊都挖出這種凹槽。

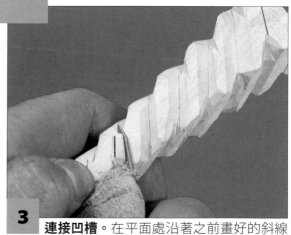

3 **連接凹槽。**在平面處沿著之前畫好的斜線逐一雕刻，如此一來就能將每個上下凹槽連接在一起。而雕刻過程中，原先畫好的線就會跟著被雕掉。順著這些雕痕再刻深一點，尤其是較粗的一端。

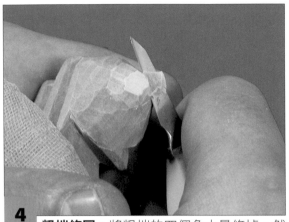

Tips 修復作品

在剛開始製作過程中,若不小心雕掉某個角,請無需擔心,因為大部分的木料是必須被雕掉的。假使是螺旋的細節被弄斷,則可以使用白膠,將其黏起即可。

4 **粗端修圓**。將粗端的四個角大量修掉。然後就會又出現四個角,再繼續往內修。持續這個動作,直到修到你要的形狀。

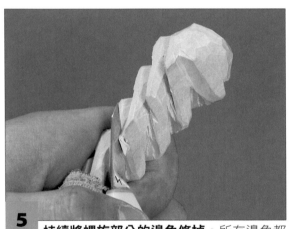

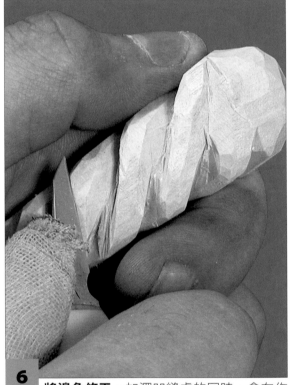

5 **持續將螺旋部分的邊角修掉**。所有邊角都修掉以後,作品粗胚大致就完成了。接下來將凹縫處加深,一個接著一個往深處挖,尤其越上端、越粗的木料,要挖得越深。一邊挖深,也順便把每一股的螺旋修光滑。

6 **將邊角修平**。加深凹縫處的同時,會在作品表面上雕出很多粗邊。把這些粗邊修掉,讓表面變得光滑,螺旋的每一股也更細緻些。螺旋最尖端部分先不急著修尖,等到整體差不多快完成時再來處理。屆時下手要特別小心,因為這時整個螺旋體的中心已經快要被挖空了。而我們要做的,就是小心處理螺旋頂端和底端的中心部分同時被挖空。若是想要用砂紙磨平螺旋,在還沒全部被挖空的時候先行處理。

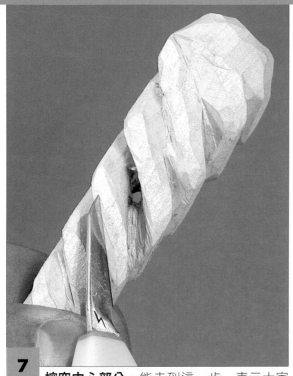

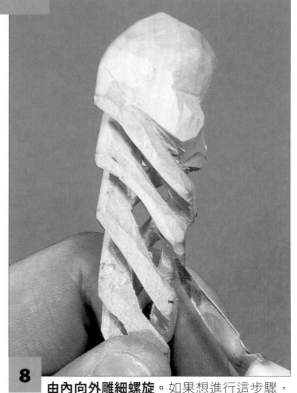

7 **挖空中心部分。** 能走到這一步，表示大家下了很多夫在練習雕刻這門技術。挖空中心部分需要非常有耐性，一旦把中心雕空，整根螺旋體就會失去主要結構，變得脆弱且容易斷掉。此時力道要放輕，握著時也要小心。一旦覺得手痠，就先休息一下再雕。

8 **由內向外雕細螺旋。** 如果想進行這步驟，可用一把細部雕刀。中間鏤空的部分越大，整個作品就會看起來越細緻。在粗頭頂端中心處，可以轉進一個小的單眼螺絲。如果想突顯木紋，可以將螺旋浸到金黃色橡樹染料中，之後再輕輕地將之擦掉。讓染料充分風乾後，再浸一遍透明亮光漆。拿起後，記得把從尖端滴下來的漆擦掉。

材料與工具

纏繞螺旋飾品製作所需材料如下，讀者可依方便，自行選擇品牌、工具和材料。

材料：
· 長寬各 2.5 公分、高 15.2 公分
　菩提木料
· 透明亮光漆
· 染料（可省略）
· 砂紙，220 號顆粒（可省略）
· 小的單眼螺絲

工具：
· 尺
· 中性筆
· 雕刻刀
· 細部雕刻刀（可省略）

關於卡蘿·肯特（Carol Kent）相關資訊請見 P.3。

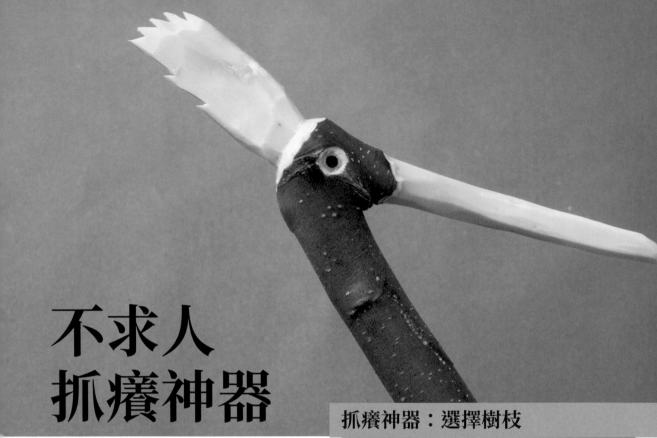

不求人
抓癢神器

用這又美又好用的作品，
好好舒服一下！

設計‧製作／克里斯‧樂布克曼
（Chris Lubkemann）

抓背如意真的是既實際又好用的東西。當然，如果要帶去上班，可能不太方便，但至少在家裡常用的躺椅旁擺上一支，看夜間新聞或是籃球賽時，卻是很派得上用場的。背上癢癢，雙手不好搆到的部位，找家裡突出的地方，在上面磨來磨去，有點麻；如果球賽正精彩，太太支持的那隊剛好又落後關鍵分數，想請她這時幫你抓，真的是求人不如求己！誰知道她在幫你抓背時，一個分心會造成什麼憾事！

抓癢神器：選擇樹枝

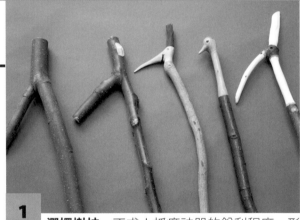

1 **選擇樹枝。** 不求人抓癢神器的銳利程度、形狀有很多變化，端視個人需求。想要雕出可以正中癢處、又輕又好握的抓癢神器，可以雕「尖嘴」如意，搭配一個細細的臉部，像是紅冠公雞之類的；如果想要能夠承受力道、耐操、到處都搔得到的抓癢神器，就建議用「圓嘴」、「鴨頭」的形狀。本文選用的初學作品，是利用左邊那根樹枝來製作，希望雕出適用性較多樣、既能準確搔到癢處、又不會太銳利，以免太大力抓時，會勾破衣服或皮膚。

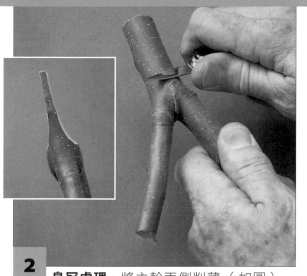

2 **鳥冠處理。**將主幹兩側削薄（如圖），削掉的份量要一致，這預計是鳥冠位置。

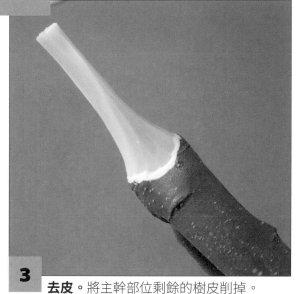

3 **去皮。**將主幹部位剩餘的樹皮削掉。

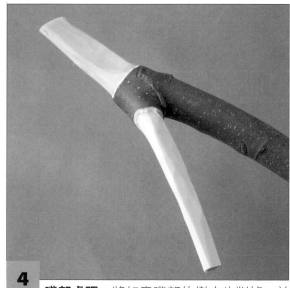

4 **嘴部處理。**將如意嘴部的樹皮也削掉，並將前端部位稍微削薄。

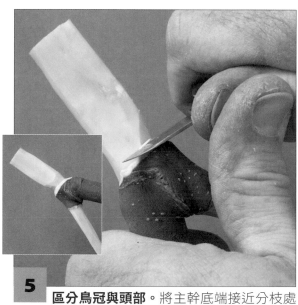

5 **區分鳥冠與頭部。**將主幹底端接近分枝處雕出凹槽，讓它和上方的鳥冠有所區隔，並將下方的嘴部再削尖一點。

53

抓癢神器：修飾鳥冠

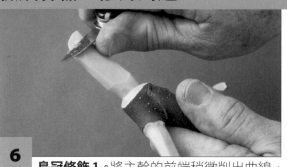

6 **鳥冠修飾 1**。將主幹的前端稍微削出曲線，再從旁邊削，讓它尖一點。

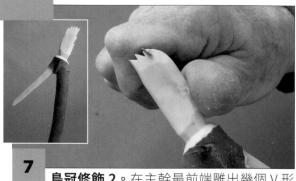

7 **鳥冠修飾 2**。在主幹最前端雕出幾個 V 形凹槽，就成為鳥冠之類的形狀。

抓癢神器：製作眼睛

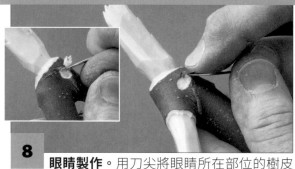

8 **眼睛製作**。用刀尖將眼睛所在部位的樹皮削掉。

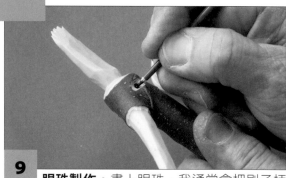

9 **眼珠製作**。畫上眼珠。我通常會把刷子柄削尖後沾顏料來畫。

10 **完成品**。圖中就是抓癢神器──撓背鳥嘴，接下來看個人想加上什麼創意和獨特設計。

材料與工具

不求人抓癢神器製作所需材料如下，讀者可依方便，自行選擇品牌、工具和材料。

材料：
- 三分叉的樹枝
- 自選壓克力顏料（可省略）

工具：
- 小刀
- 砂紙──從細顆粒到極細顆粒的砂紙（150 號到 220 號）
- 鉛筆、筆或麥克筆

關於克里斯・樂布克曼（Chris Lubkemann）相關資訊請見 P.3。

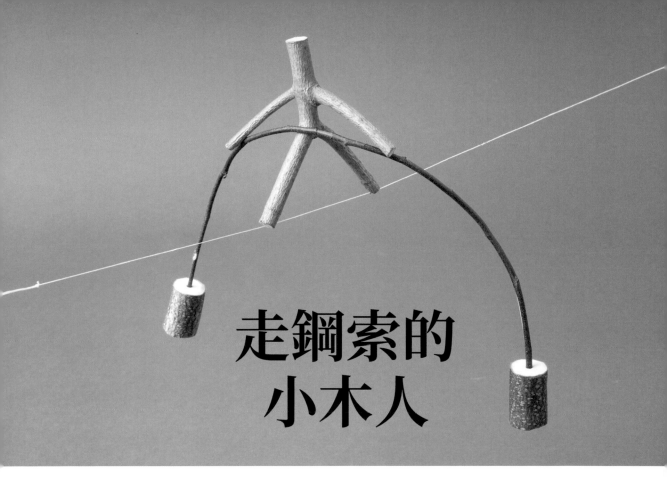

走鋼索的小木人

簡單的分枝小木料，加點巧思，就可以做出有趣的作品！

設計・製作／克里斯・樂布克曼（Chris Lubkemann）

　　過去四、五十年來，走遍各地森林、遍尋木柴堆，見識過許多天然未經雕刻的樹枝，卻看起來就像已經雕刻過般完整。這些天然、未經人工修飾的人形（至少有人的形狀），都具備頭部、軀幹、雙臂和雙腿。而這些部位自然長成的樣子，讓人可以從中發想它們在從事的運動或行為。多年下來，我找到了一些巧奪天工的天然設計，像是丟鐵餅的人、撲接快速滾地球的游擊手、傳遞奧運聖火的跑者、表演地板運動的體操選手、踩著球的橄欖球員等，非常有趣。

　　有些原本就渾然天成的造型，找到之後，幾乎就原封不動維持原樣；有些則經過小刀或是筆、或麥克筆稍微修飾、調整，但大體上都沒有大幅的修改。這篇的作品，則是走鋼索的人。

　　一旦學會如何一眼看出樹枝中的人偶造型動作，那麼作品完成速度就會飛快，做上癮之後，甚至可以設一個木人偶收藏櫃，看看白己能收集及做山多少人偶。

走鋼索的小木人：材料準備

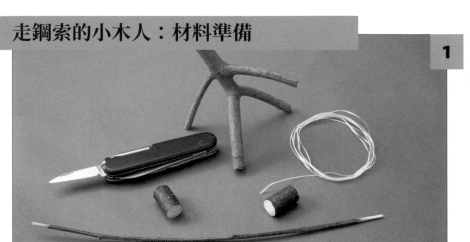

1 **準備材料。**只要一根小楓木枝、一點牙線，還有幾根小木料，就可以動手製作了。

走鋼索的小木人：製作平衡木

2 **平衡器製作。**兩根粗短木料的一端都鑿上一個洞。

3 **修飾木料。**將細長樹枝兩端削尖，再將之插入兩根短木料，就成了平衡木。

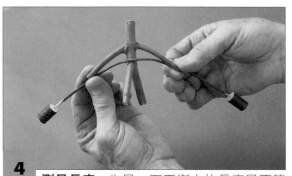

4 **測量長度。**先量一下平衡木的長度是否符合小木枝人手臂的寬度，如圖示，這樣的長短恰如其分。

走鋼索的小木人：細部處理

5 **底部修飾。**在木人的兩腳腳底都刻一個凹縫，下面沒有安全網，可別讓他從「牙線」鋼絲上跌下去了！

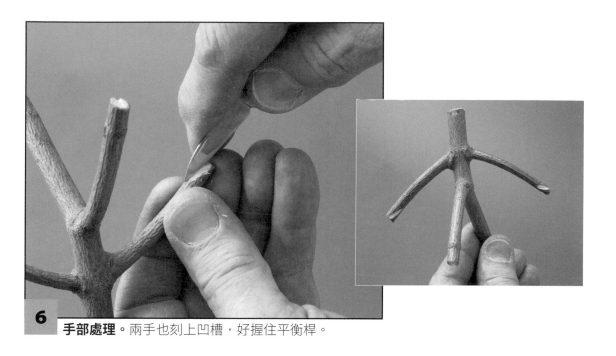

6 **手部處理**。兩手也刻上凹槽，好握住平衡桿。

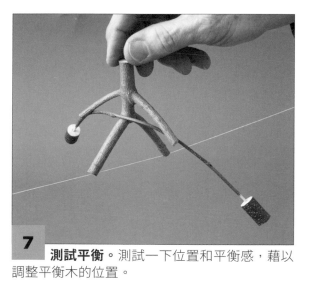

7 **測試平衡**。測試一下位置和平衡感，藉以
調整平衡木的位置。

8 **完成作品**。這樣平衡桿就夠長，也創造出
一種垂墜弧度，如此一來小木人就可以開始走鋼
索了！

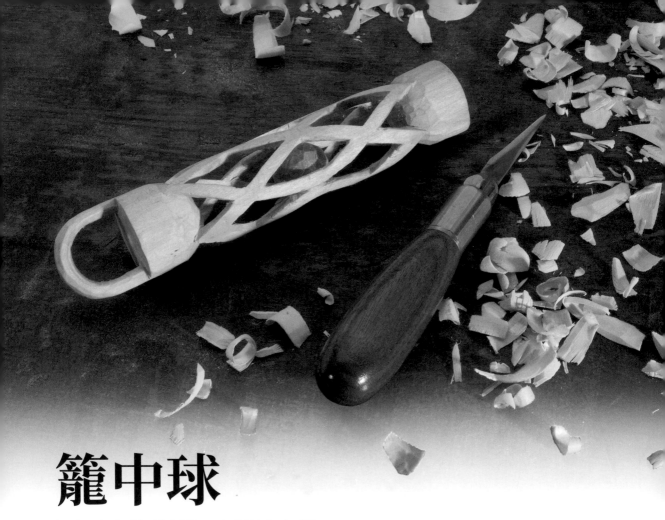

籠中球

這個古老的雕刻作品雕起來有趣，
又超吸睛，是永不退流行的經典作品。

製作／艾迪森・達斯第・杜辛格（Addison "Dusty" Dussinger）

這件吸睛的作品，其實沒有看起來那麼難雕。只要能掌握基本技巧，就能成功。同時利用這款雕刻作品所學到的技巧，之後還能運用在其他作品上。像是雕在拐杖或是表達情意時的愛勺（lovespoon），如果連雕好幾組，還能結合成一個鍊環。

我自己發想了個簡單方式，靠著一條緞帶和幾個度量工具組成的模組，就可以在木料上畫出輪廓。只要多練習幾次，就能學會畫輪廓，一旦學會畫輪廓，就可以開始雕了。

籠中球：學會畫輪廓

1 **在木料上畫下量度記號。**依 P.61 的做法，用尺和丁字尺畫下精準的線條。在每一面的中間標上字母，從 A 到 D，上下兩端都要標。木料要比成品長一點，以利操作時另一手可以握住。

籠中球：削邊

2 **削掉木料邊角部位。**整塊木料先修成八面體，每一面都要儘量平整。要是不小心把剛標好的標記修掉，記得再補回去。雕刻時隨時都戴著大拇指保護套和手套，以確保安全。新刻好的八面體要把標記的線條依鄰近面的標記補上。

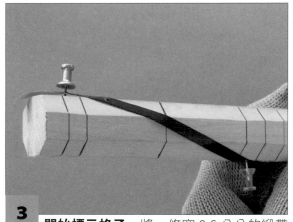

3 **開始標示格子。**將一條寬 0.6 公分的緞帶用大頭針固定在 A 面的最上一段處。將緞帶沿著木塊纏繞，最後用大頭針固定在 C 面的底端。沿著緞帶兩邊畫線。A 面上的大頭針不要拿掉，拿掉 C 面大頭針，將緞帶往反方向纏繞，繞回到 C 面底端時，再釘上大頭針。同樣沿緞帶兩邊描線。

籠中球：做出雕刻記號

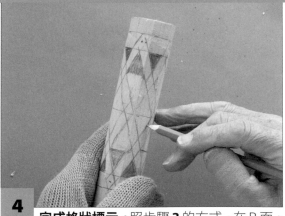

4 **完成格狀標示。**照步驟 **3** 的方式，在 B 面、C 面及 D 面都標示上格子。標好後，可看出木塊上出現很多菱形和三角形格子。將上下兩端三角形要雕穿的部分用鉛筆塗黑，但是中段留出 5.1 公分部分不要塗黑，這是之後要雕球的木料。

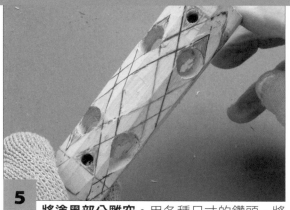

5 **將塗黑部分雕空。**用各種尺寸的鑽頭，將塗黑部分雕成鏤空。遇到籠框時，用止刻切痕方式雕。在鑽好的洞再繼續往下挖，將鑽石菱形和三角形都雕成鏤空。雕這種作品時，木料紋路常會出人意外，因此有時籠框會很脆弱，小心別把籠框弄斷了。

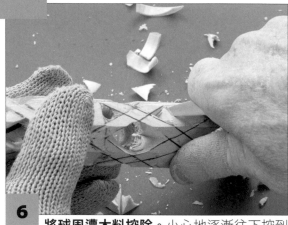

6 **將球周遭木料挖除。**小心地逐漸往下挖到夠深的地方，剛好是球身厚度。木料不要挖掉太多，球儘量刻大些，但也要讓籠子雕鏤空。雕到籠框時，再提醒一次，千萬小心，別弄斷籠框。

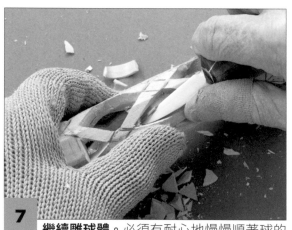

7 **繼續雕球體。**必須有耐心地慢慢順著球的邊緣雕出球體，同時要小心地把球跟籠框分開來；這部分非常難操作，要多點細心。一旦雕掉夠多木料後，球就會落入籠中。

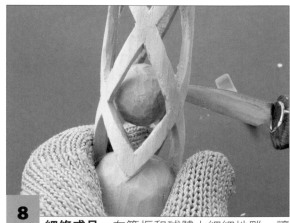

8 **細修成品。**在籠框和球體上細細地雕，讓粗糙處變光滑。球讓它可以在籠中自由上下。

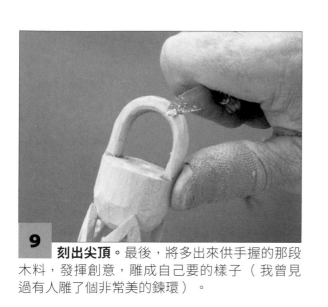

9 **刻出尖頂。**最後，將多出來供手握的那段木料，發揮創意，雕成自己要的樣子（我曾見過有人雕了個非常美的鍊環）。

1.3 公分

1.3 公分

5 公分

7.6 公分

1.3 公分

1.3 公分

材料與工具

籠中球製作所需材料如下，讀者可依方便，自行選擇品牌、工具和材料。

材料：

· 長寬各 3.2 公分、高 22.9 公分菩提木塊

工具：

· 0.6 公分寬緞帶
· 兩只大頭針
· 尺
· 丁字尺
· 鉛筆
· 雕刻刀（選用刀頭尖銳、刀身薄的比較好用）
· 鑽子（個人使用直徑分別為 0.6 公分和 1 公分的鑽子）

籠中球指南

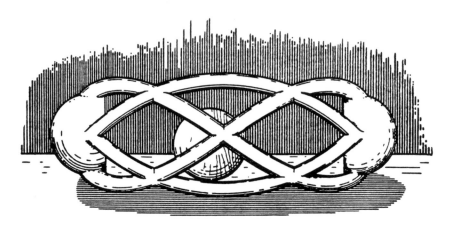

這素描是本作品的靈感來源。

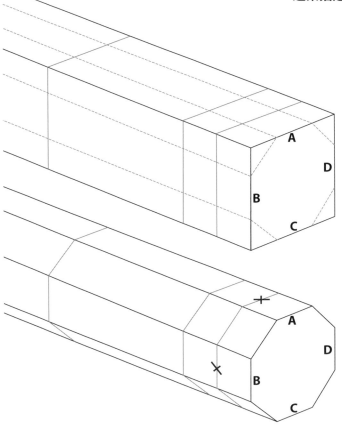

先將四個角削平（藍色虛線部分）讓四邊體變為八邊體。（步驟 2）

從 A 面開始，將緞帶釘在木塊最上端紅色 X 標示的地方。將緞帶另一端繞到 C 面，先順時鐘、再逆時鐘。同一步驟要每一面都做一遍。（步驟 3）

關於艾迪森・達斯第・杜辛格（Addison "Dusty" Dussinger）相關資訊請見 P.3。

呱呱蛙

兩三下就完成的有趣樂器！

製作／艾佛瑞‧艾倫伍德（Everett Ellenwood）

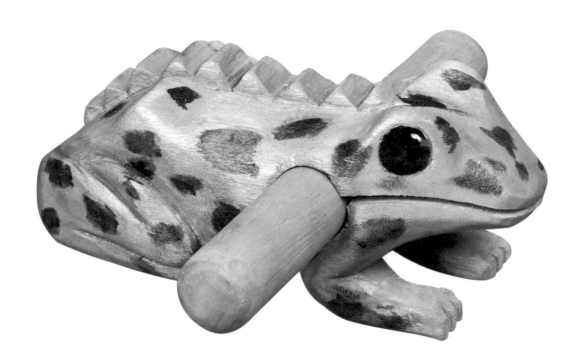

這件作品，除了欣賞，還可以讓人把玩。一看到成品，就忍不住想要玩玩看，聽聽它的聲響。用桿子在蛙背上刮時，就會聽到它發出呱呱呱的可愛聲音，而且桿子往後刮，聲音還不一樣呢！

呱呱蛙很適合當成小朋友認識雕刻的入門作品。不僅設計簡單、很容易上手，完成後的聲音也討小朋友喜歡。

一開始，要先在木料上畫出草稿，用帶鋸或是弓鋸來鋸出雛型，這部分如果由小朋友處理，要特別小心，以免受傷。

呱呱蛙：鋸出雛型

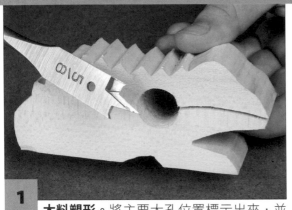

1 **木料塑形。**將主要大孔位置標示出來，並將蛙嘴繪出。用鏟形鑽頭鑽出一個直徑約 1.6 公分的孔。用帶鋸或弓鋸，沿著剛畫好的蛙嘴線條，朝向這個孔的方向鋸。找出蛙背的中線，每隔一段距離在中線處做一記號，將這些記號連接起來畫一條中線，從背部到腹部，環繞整個蛙身。

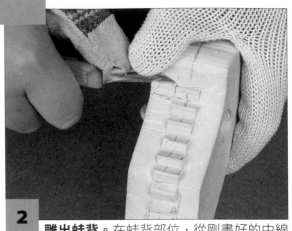

2 **雕出蛙背。**在蛙背部位，從剛畫好的中線朝兩側隔 0.6 公分處，各畫一條線。用短脊鋸在中線兩側的線上朝下鋸。從最外側用雕刻刀朝這兩條線處，將不要的木料刻除，就會留下寬 1.3 公分的蛙脊。

呱呱蛙：蛙身塑形

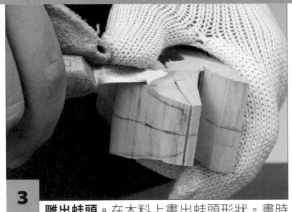

3 **雕出蛙頭。**在木料上畫出蛙頭形狀。畫時要注意剛才畫好的中線，讓兩邊對稱。用刀子將蛙頭和蛙臉雕圓。

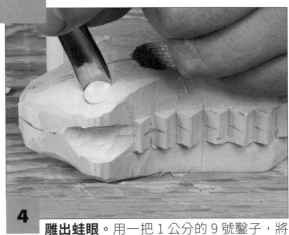

4 **雕出蛙眼。**用一把 1 公分的 9 號鑿子，將頭部上端突出眼睛四周的木料挖除。再用同一把鑿子在眼睛周圍挖出一圈凹槽。

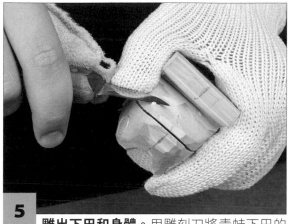

5 **雕出下巴和身體。**用雕刻刀將青蛙下巴的邊角修圓,再將身體也修圓。

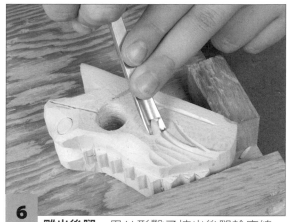

6 **雕出後腿。**用 V 形鑿子挖出後腿輪廓線。用另外一把鑿子把後腿周遭的身體部位往下挖。

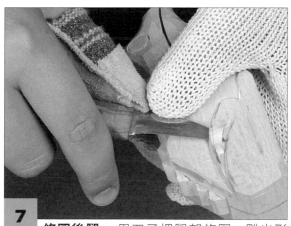

7 **修圓後腿。** 用刀子把腿部修圓、雕出形狀。要注意兩腿的對稱。

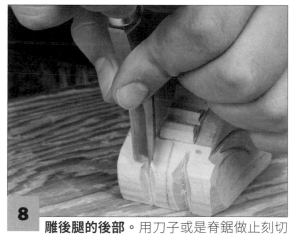

8 **雕後腿的後部。**用刀子或是脊鋸做止刻切痕,再用 V 形鑿將腿的後部塑形。

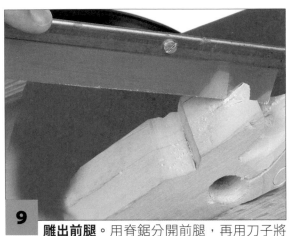

9 **雕出前腿。** 用脊鋸分開前腿，再用刀子將之修圓、塑形。

材料與工具

呱呱蛙製作所需材料如下，讀者可依方便，自行選擇品牌、工具和材料。

材料：

- 寬 3.8 公分、長 5.1 公分、高 11.4 公分的菩提木
- 直徑 1.6 公分、長 12.7 公分的木槌
- 220 號和 320 號砂紙
- 壓克力顏料：綠、黑、白三色
- 亮光漆

工具：

- 帶鋸或弓鋸
- 1 公分 9 號鑿子
- V 形鑿子
- 脊鋸
- 雕刻刀
- 尺
- 直徑 1.6 公分鑱子鑽頭的鑽子

呱呱蛙：最後步驟

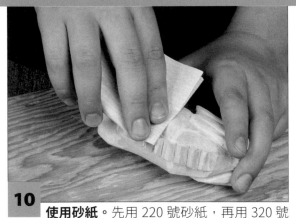

10 **使用砂紙。** 先用 220 號砂紙，再用 320 號砂紙。結束後將木屑清除乾淨。

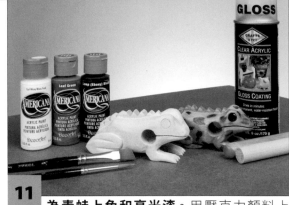

11 **為青蛙上色和亮光漆。** 用壓克力顏料上色。等顏料乾了以後，在表面噴上亮光漆，讓青蛙有濕濕的感覺。

呱呱蛙圖樣（描圖用）

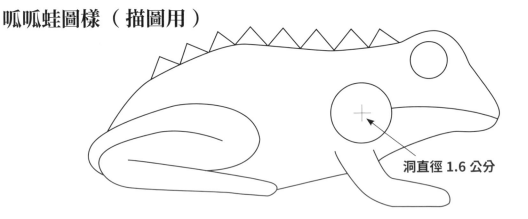

洞直徑 1.6 公分

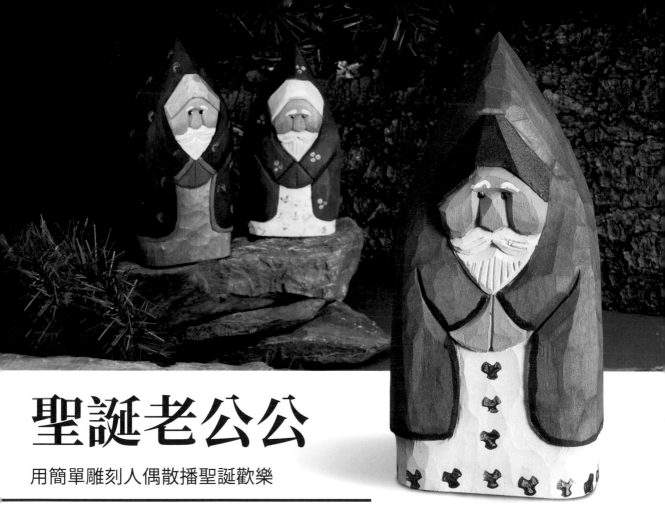

聖誕老公公

用簡單雕刻人偶散播聖誕歡樂

設計・製作／凱瑟琳・夏克（Kathleen Schuck）

這個簡單的聖誕老公公人偶，只要一天就可以雕成。透過這個練習，還可以在雕刻臉部時，拿捏眼耳口鼻等相對位置，對初學者是很理想的練習。

這個作品是我雕刻班上一位 74 歲婦人帶給我的靈感。她一進班上，就希望能立刻學會雕刻聖誕老人。但我不確定她的手力能否讓她完成一般課程的聖誕老人，但又不想讓新來的學生失望，因此動手設計了一款簡單版的聖誕老人。結果她雕成了，這之後我自己又多雕了好多尊，實驗不同的配色效果。

我通常會選用長 7.6× 寬 5× 高 15 公分的菩提木來雕刻，這樣的尺寸握在手上雕刻非常順手。把圖樣先拍起來，將圖樣用石墨紙轉印在木塊上後，把描好線條的外緣鋸掉，再將細節描到木料上。

截至目前為止，鉛筆都是主要的工具，以它來標示出作品各部分的厚度，至於想要雕掉的部分，則用鉛筆畫個叉。

1 **削掉帶鋸痕。**用雕刻刀將聖誕老人側邊和背後的鋸痕雕掉。將側邊修圓。如果有些地方比雕刻刀寬，改用 1.3 公分的 3 號鑿子來處理。雕正面和背面，讓披風連接套頭部位在上方尖起來，其間保留 5.1 公分的厚度。

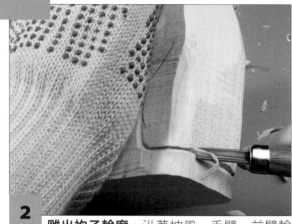

2 **雕出袍子輪廓。**沿著披風、手臂、前臂輪廓線處，用 0.6 公分 V 形鑿雕出止刻切痕。手臂上方和中間部分，再用刀子將這些切痕雕得更清楚些。用 1.3 公分 3 號鑿子往上削到披風和手部底部的止刻切痕處，可以做出聖誕老人在披風下面還有件袍子的感覺。

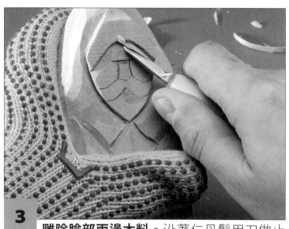

3 **雕除臉部兩邊木料。**沿著仁丹鬍用刀做止刻切痕。將兩頰止刀刻痕以上的木料削除。用止刻切痕沿著手臂上方和下方雕刻。將斗篷周圍的木料都刮除，讓它和袍子有較明顯區隔。沿著額頭上部的頭套外圍做止刻切痕，在這邊往下挖，做出頭上蓋著斗篷的感覺。

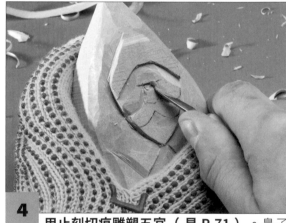

4 **用止刻切痕雕塑五官（見 P.71）。**鼻子上方的眼線部位深挖做止刻切痕。沿著鼻翼和仁丹鬍上部做止刻切痕。將兩頰邊緣修細點，一直修到止刻切痕處。斜著刀子，將鼻子上方的多餘木料削除。沿著仁丹鬍下方做一道止刻切痕，接著就把連接到落腮鬍的小鬍子削細些。

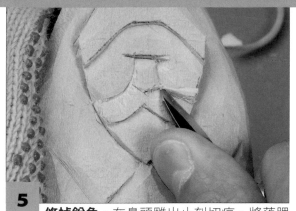

5 **修掉銳角。**在鼻頭雕出止刻切痕。將落腮鬍修圓、塑形，創造出飄動的線條。將額頭和頭套刻出位於披風下的感覺。斗篷應該和袍子分清楚，但要有飄向袍子的感覺。手部則雕出一個 V 形槽分開。

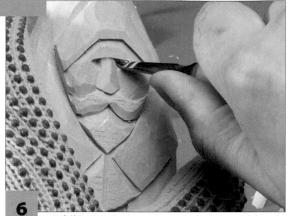

6 **眼睛塑形。**在鼻頭眼睛交會處，以斜切角度朝臉外側削出眼窩。用手肘帶動刀身，流利地讓它從鼻頭到眼角削出，從上一刀下方把一個三角形木塊挖出，再用同樣的方式雕另一眼。

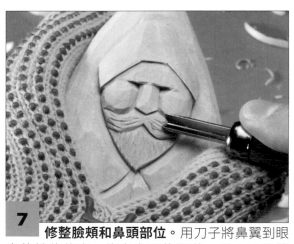

7 **修整臉頰和鼻頭部位。**用刀子將鼻翼到眼窩的線條修出。修出鼻頭的形狀。用小刀修雙頰，一路修到臉部與披風交界的止刻切痕處。用 V 形鑿在仁丹鬍和落腮鬍處加進線條。

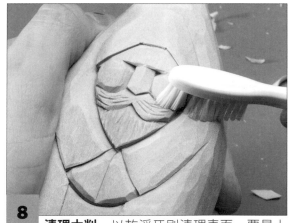

8 **清理木削。**以乾淨牙刷清理表面。要是上面殘留砂紙紋、鉛筆痕跡、髒污，噴上一些稀釋清潔劑，用牙刷刷乾淨。之後再浸在溫水中洗掉清潔劑。趁著木料還潮濕，稍微用布拍兩下，讓它稍微乾一點後就開始上色，這樣可以防止木紋浮現太明顯。

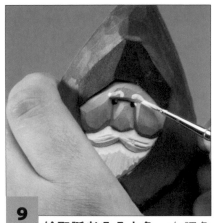

9 **給聖誕老公公上色。**在調色盤上滴幾滴桃色顏料，再加水調和，用來塗在雙手和臉部。再用白色顏料給落腮鬍和內袍上色，披風用上淡紅色，再將深紅色稀釋後給頭套上色。用黑顏料在雙眼上色，並在上面 11 點鐘和 7 點鐘兩個方向，各用白色點兩點。上方再畫上白眉毛。

材料與工具

聖誕老公公製作所需材料如下，讀者可依方便，自行選擇品牌、工具和材料。

材料：

· 寬 5.1× 長 7.6× 高 15.2 公分的菩提木
· 石墨轉印紙
· 附有新橡皮擦的鉛筆
　（橡皮擦印章）
· 中性清潔劑（可省略）
· 壓克力顏料：淡紅、深紅、白、桃色、黑色

工具：

· 帶鋸　　　　　· 牙刷
· 雕刻刀　　　　· 水彩筆
· 1.3 公分 3 鑿子　· 調色盤
· 0.6 公分 V 形鑿

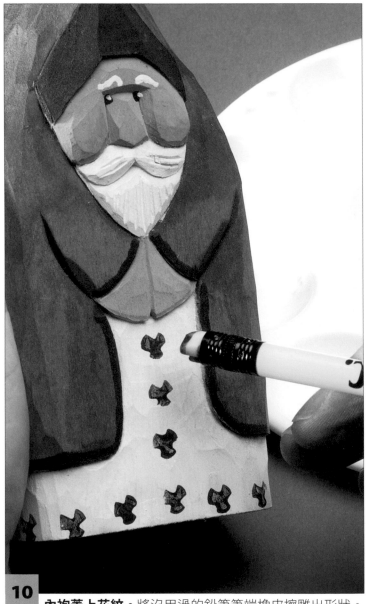

10 **內袍蓋上花紋。**將沒用過的鉛筆筆端橡皮擦雕出形狀。在調色盤上點上顏料，像蓋章一樣沾上顏料後，印在內袍要出現花紋的部位。通常我會用兩、三種不同顏色，讓它們一起蓋在同一個印花中。

聖誕老公公簡單圖樣（描圖用）

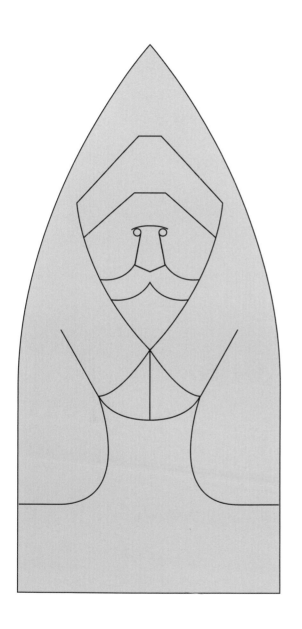

Tips　止刻切痕做法

將沒用過的鉛筆筆端橡皮擦雕出形狀。在調色盤上點上顏料，像蓋章一樣沾上顏料後，印在內袍要出現花紋的部位。通常我會用兩、三種不同顏色，讓它們一起蓋在同一個印花中。

太過與不及

在雕刻中，深淺和層次很重要。所以雕的時候，心中要先構思，作品中物件的相對位置，什麼東西在上、什麼在下。像仁丹鬍是在鼻子下方，但在落腮鬍上方，要根據這樣的層次下刀。聖誕老公公的雙臂是在袍子上的，同時也在袖子裡。一些細節和層次的運用，也都會影響作品的比例感受。

個性拐杖

登山健行時，找根適合的木料，花點時間，做一根獨一無二的個性拐杖！

設計·製作／
克里斯·樂布克曼
（Chris Lubkemann）

我曾在一片被砍掉的柑橘樹林，找到好多東西，其中還包括幫我度過一次打籃球受傷後當成拐杖的樹枝。現在我店裡掛著一支上等的扶杖，應該也是從同一堆廢木中挑來的。

關於雕刻拐杖的技巧，我不敢說自己是專家，這篇文章也沒打算要跟之前那些雕拐杖的作品媲美。只是提供一個簡單的雕刻作品，讓大家能雕出一根拐杖，在踏青郊遊時更能享受遠足樂趣。

前不久，我家鄰居把他家幾棵楓樹的頂端砍了。我有幾根拐杖的木料，就來自他後院堆的那些楓木枝。這些拐杖沒有一根稱得上筆直（其實根本就沒必要那麼直），卻都夠粗，足以承受人體的重量。要記得，在選擇拐杖的木料時，夠粗、夠硬的樹木品種，才是上品。

材料與工具

個性拐杖製作所需材料如下，讀者可依方便，自行選擇品牌、工具和材料。

材料：
· 直紋的木料

工具：
· 小刀
· 砂紙——從細到極細顆粒的挑個兩張（150 號和220 號即可）

1 **木料選擇。**圖中是兩根拐杖木料的頭。我們要雕的是手裡握著、直的那根。

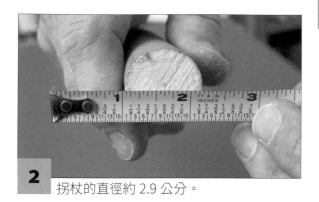

2 拐杖的直徑約 2.9 公分。

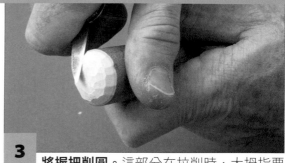

3 **將握把削圓。**這部分在拉削時，大拇指要一直擺放在樹枝下方，刀刃往內拉過來，將木屑削掉時，才不會誤傷大拇指！有些人會用拇指護套或是膠帶保護著，這也是好方法，但我個人不習慣戴拇指套。我特別練習過，讓拇指藏在下面，才不會在刀刃失控或太快時，造成傷害。

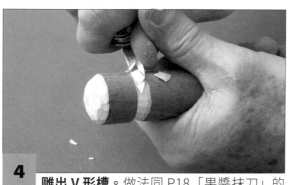

4 **雕出 V 形槽。**做法同 P18「果醬抹刀」的步驟 **6**，但 V 形槽要比果醬抹刀的 V 形槽更深，這樣就區隔出杖頭。

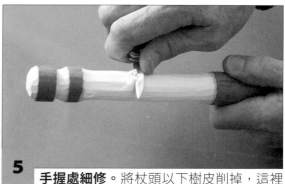

5 **手握處細修。**將杖頭以下樹皮削掉，這裡就是拐杖的手握處。

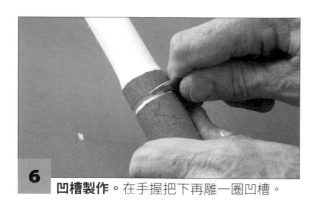

6 **凹槽製作。**在手握把下再雕一圈凹槽。

7 **完成作品。**凹槽下留一小段樹皮先不削掉，其餘部分都剝除樹皮。（趁樹枝剛砍下來時進行，會容易得多。）

73

垂釣擬餌
適合做為擺飾和伴手禮的作品

設計‧製作／蘿拉‧艾利許（Lora S. Irish）

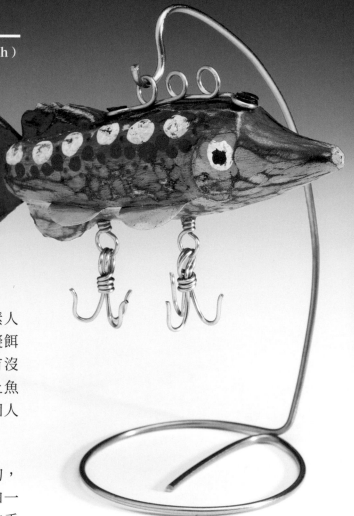

小刀巧雕很適合表達個人獨特性和創意，不僅初學者能因此愛上木頭的形塑；中級雕刻玩家也能藉此精進技術；進階玩家則能重溫挑戰只用一把小刀完成作品的樂趣。

這件擬餌雕刻很隨興，完全就是素人藝術風格的飾品。在過去，魚形的擬餌是居家不可或缺的工具，因為晚餐有沒有魚吃就靠它了。這件飾品只要加上魚鉤，真的就可以拿去垂釣，不過我個人純粹以擺飾目的來雕刻它。

只靠簡單的造型、在關鍵處刻幾刀，加上細節，配上木製或銅製的魚鰭和一把小刀，就能夠雕出這復古風十足的垂釣擬餌了。

木雕新手可以選用菩提木下手。菩提木雖然一般歸類為硬質木料，但其實它質地偏軟，容易雕刻，質地紋理細密。同時它的木頭原色偏白，上顏料也不費力。

先將四方形木料銳利的邊角裁掉，畫出中心線後，以中心線為中點，將木料畫出類似枕頭般的形狀。

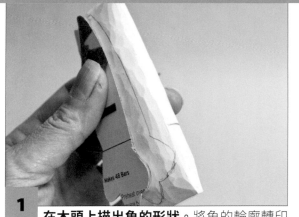

1 **在木頭上描出魚的形狀。**將魚的輪廓轉印到一片薄的硬紙板上，以此做為雕刻的模板。將模板剪下，描繪到要雕的木頭一面上。再將前鰭和魚尾的中線延伸到另一面上。以這兩個記號，正確定位另一面模板的位置，將模板上的魚形同樣描到另一面上。

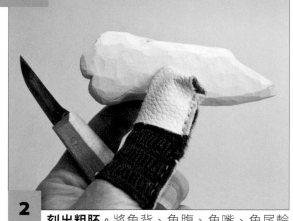

2 **刻出粗胚。**將魚背、魚腹、魚嘴、魚尾輪廓線以外的木料雕除。將魚臉兩側稍微削尖。用刀子沿著彎曲魚尾快速反覆來回削，以呈現出圓滾滾的魚尾。魚尾兩個清楚分界處，則要從兩個方向分別深雕進去。

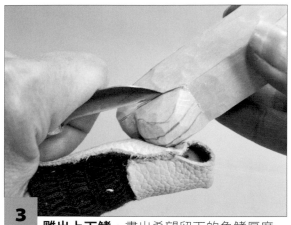

3 **雕出上下鰭。**畫出希望留下的魚鰭厚度，以及魚鰭和魚身交界的位置。沿著魚鰭和身體交會處的線條做止刻切痕，再將魚鰭厚度以外的木料雕掉。

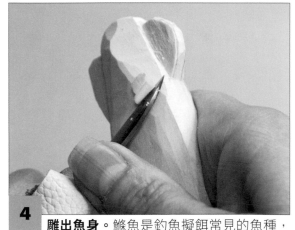

4 **雕出魚身。**鰷魚是釣魚擬餌常見的魚種，這種魚不僅魚身很細，魚頭和魚尾比魚身更細。將頭尾的形狀描出來，兩者都是 V 形的，刻掉不要的部分。將頭尾修尖。

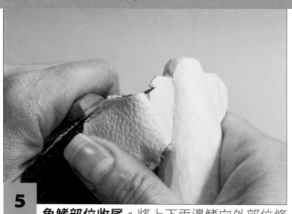

5 **魚鰭部位收尾。**將上下兩邊鰭向外部位修薄，讓靠魚體的一側較厚。在兩邊鰭上都雕出 V 形凹槽的直線。

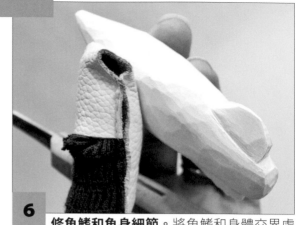

6 **修魚鰭和魚身細節。**將魚鰭和身體交界處不平整的地方，用銳利的小刀，以平貼魚身的角度，一點點修掉。然後轉用刀背（鈍的一邊），在魚鰭和魚身交接處施力，將一些不平整的突起修掉，同時也把魚鰭和身體交接處一些銳利的邊角修圓。

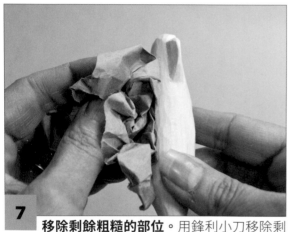

7 **移除剩餘粗糙的部位。**用鋒利小刀移除剩下粗糙部位。把牛皮紙袋捏皺來磨魚身。牛皮紙袋的粗糙面可以將魚身上的髒污和之前做記號的筆痕磨掉，卻不會磨掉魚身細節。

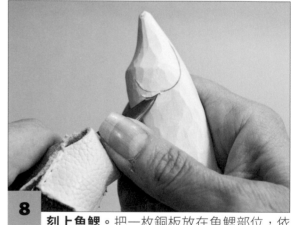

8 **刻上魚鰓。**把一枚銅板放在魚鰓部位，依銅板描出魚鰓。將魚鰓延伸到魚身下方的嘴巴部位。沿著魚鰓做止刻切痕。從魚身往止刻切痕刻，讓魚鰓和魚身有明顯區隔。將魚身到魚鰓凹處這段用刀刻平整。另一邊魚鰓也重複這個步驟。

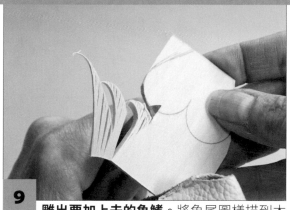

9 **雕出要加上去的魚鰭。**將魚尾圖樣描到木料上。如果不用圖樣，拿兩個美元一分錢大小的銅板，貼在一起畫兩個半圓，將半圓下半部以直線延伸，形成一個類似心形的圖案。用小刀雕出魚尾輪廓，注意，魚尾要接到魚身的地方，不要雕到。

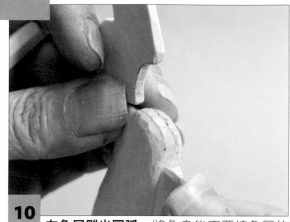

10 **在魚尾雕出圓弧。**將魚身後面要接魚尾的形狀描在魚尾處。將鉛筆記號外 0.3 公分的木料雕掉，就會形成一個弧形。用 220 號砂紙將這個部位磨平，同時也將尖角稍微磨圓。將魚尾要黏接魚身的部位標示出來。

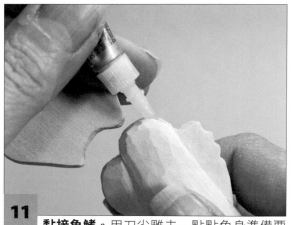

11 **黏接魚鰭。**用刀尖雕去一點點魚身準備要黏接魚尾記號內的木頭。在標好魚尾記號處輕輕雕幾下，挖出一道淺淺的凹槽。再將魚尾安到凹槽看看，用 220 號的砂紙將凹槽磨平整。以不用的牙刷將凹槽裡的木屑清掉，再試看看吻不吻合。如果可以吻台，就用三秒膠（快乾膠）或是木料用膠水接合起來。將魚尾和魚身交接處再修得更平順些。

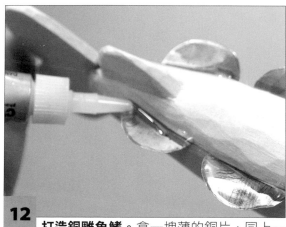

12 **打造銅雕魚鰭。**拿一塊薄的銅片，同上一步驟，拿兩個銅板在上面描出兩個圓圈。再依所描痕跡將銅片用剪刀裁下，再將圓圈剪成對半。用扁嘴鉗將銅片壓平。在魚身兩側從上往下 2/3 到 3/4 處，雕出一道窄窄的凹槽，前鰭的凹槽前端位於魚腮後方；後鰭凹槽的後方則在距魚尾 0.6 公分處。雕好後，將銅鰭插進去，再用三秒膠黏著固定。

魚形擬餌上色

先以黑色壓克力顏料為魚身刷上兩層底漆，然後沾約半個刷子份量的紅棕色顏料，再配少量白色顏料，混合後，在魚腹、腹鰭、魚下巴、魚腮等處刷上兩層。有一些黑色顏料即使刷上兩層後，仍會透出來，並沒有關係。再將暗綠色加進這紅白色顏料上，為魚身其他部位再刷兩層。

以等量的紅棕色和暗綠色顏料混合成深綠褐色。在魚身上側 1/3 處、頂鰭和魚尾上各塗兩層。待半小時顏料乾後，再將淡黃色擠進調色盤，以水彩筆稍微稀釋後，拿一支後端橡皮擦沒用過的鉛筆，將橡皮擦沾上黃顏料，以此像蓋印章一樣，在魚身兩側上方蓋出一串黃色斑點。每沾一次顏料，可以蓋兩個斑點再沾，不用每次都沾。蓋完後，把橡皮擦上的顏料洗乾淨，用同樣的方式沾上白顏料，蓋在魚眼部位當眼睛。將鉛筆另一端的石墨鑿空，留下外面的木頭，並用 220 號砂紙磨平，這樣就會形成一個 0.3 公分的圓圈。用這一端沾上紅色顏料，蓋在剛才黃點點下方，再沾上黑顏料，蓋在白眼睛的中間，形成瞳孔。放置一夜，等顏料乾。

要讓作品有懷舊的感覺，可以用 220 號砂紙在整條魚身上磨一遍，將顏料稍微磨掉，甚至刻意完全磨掉某些地方的顏料，露出下面的木頭顏色。如果真的要拿去釣魚當擬餌，要吸引掠食魚群的注意，就可以用有金屬光澤的金色或銀色永久性油漆筆，在魚腹部位畫上魚鱗。最後再為魚身整體噴上壓克力顏料專用的亮光噴劑保護。

加上金屬配件

我的設計是以銅線折成金屬配件，但讀者可自行選用外頭店家現成的配件，像是魚鉤之類的成品。作為懸掛的螺絲，我用木製螺栓，上頭則自製銅線纏繞成的銅環座，讀者也可以選用現成的金屬螺釘，而上方懸吊的工具，則可以選釣魚線或是曬衣繩。

延伸閱讀

1.
《 巧雕垂釣擬餌飾品 》

文字 / 蘿拉・艾利許（Lora S. Irish）

這本 40 頁的小冊，將擬餌相關雕刻和彩繪技術講得更為深入、完整，更提供 9 種不同的垂釣用擬餌的圖樣，以及如何自製搭配的金屬配件和陳列用腳架。

哪裡買？
www.foxchapelpublishing.com

2.
《 魚形擬餌圖樣集成 》

文字 / 蘿拉・艾利許（Lora S. Irish）

只此一家的擬餌圖樣，分別有：數位下載版和紙本。「垂釣擬餌圖樣」（code cp098p）部分中，共有 38 個圖樣，而「冰釣誘餌」（Ice-Fishing Decoy）（註：冰釣誘餌不同處在於它不用魚鉤）（code cp099p）則包含 8 種大型圖樣。

哪裡買？
www.carvingpatterns.com
www.foxchapelpublishing.com

關於蘿拉・艾利許（Lora S. Irish）相關資訊請見 P.3。

材料與工具

垂釣擬餌製作所需材料如右，讀者可依方便，自行選擇品牌、工具和材料。

材料：

- 長寬高各 3.8、2.2、10.2 公分的菩提木（魚身）
- 長寬高各 3.8、0.3、4.4 公分的菩提木（魚尾）
- 廢紙和硬紙板（做模具用）
- 砂紙：220 號
- 三秒膠（或快乾膠）或木頭接合專用膠
- 壓克力顏料：黑色、白色、暗綠色、淡黃色、紅色、紅棕色
- 永久性油漆筆：金屬光澤的金色或銀色（自選）
- 壓克力顏料固定用亮光噴漆
- 兩根 0.6 公分的木螺釘

工具：

- 小刀
- 有全新橡皮擦的鉛筆
- 銅線剪（可省略）
- 扁嘴鉗
- 手作剪刀
- 一分錢銅板（或者模具）
- 紙袋
- 不用的舊牙刷
- 18 或 12 號銅線、有色銅線、或鋁線（可省略）（飾品材料行買得到）
- 水彩筆
- 調色盤

魚形擬餌圖樣

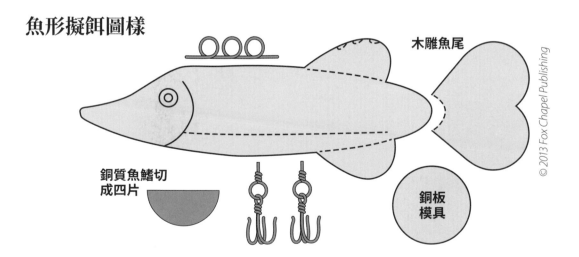

木雕魚尾

銅質魚鰭切成四片

銅板模具

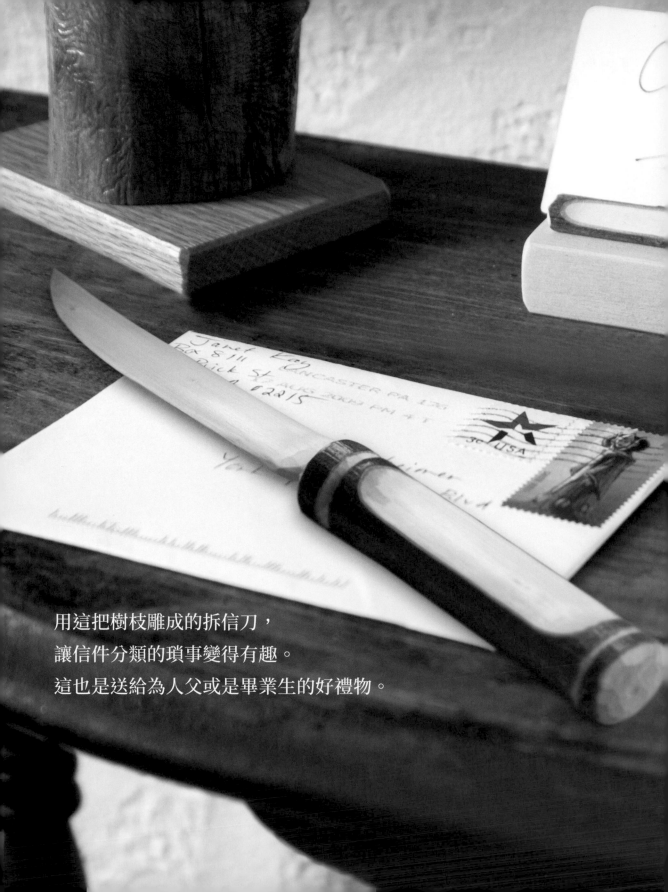

用這把樹枝雕成的拆信刀，
讓信件分類的瑣事變得有趣。
這也是送給為人父或是畢業生的好禮物。

拆信刀

簡單 4 步驟，就能做出實用又有趣的工具。

設計・製作／克里斯・樂布克曼（Chris Lubkemann）

用來拆信用的木製小刀，大小不拘，可以用樹枝或是工廠裁好的直紋木料。只要開始動手，不用花多少時間，就有一把能夠拆信的好用小刀。

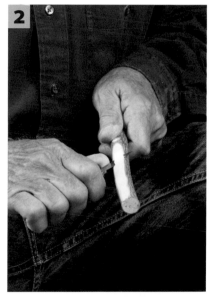

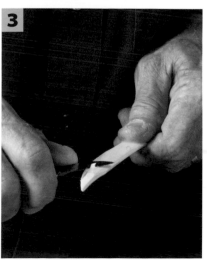

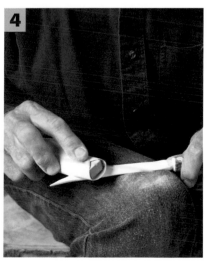

1 **挑選樹枝。**挑一根沒有節瘤的樹枝，越直越好。若是有點彎，注意刀刃選擇面，尤其要注意，完成後從刀背看過去，刀是直的才好，但若略彎在側面則無妨。一旦選擇的樹枝上有節瘤，建議節瘤出現在刀柄的最尾端，或是在刀柄到刀刃過渡的地帶上較好。

2 **刀刃及刀柄。**以小刀將樹枝要做為刀刃的兩邊削平，刀柄的部位則削成圓的。

3 **細部處理。**將刀刃塑形修平，在刀刃和刀柄中間過渡處雕個凹槽。

4 **磨平刀刃。**用細顆粒砂紙，將刀刃磨平、磨利。將整體修飾成個人風格，像是在刀柄上做變化，或是燒烙和裝飾。

材料與工具

拆信刀製作所需材料如下，讀者可依方便，自行選擇品牌、工具和材料。

材料：
・筆直的樹枝、沒有節瘤

工具：
・小型雕刻刀
・細顆粒砂紙
・燒烙機或電燒筆

81

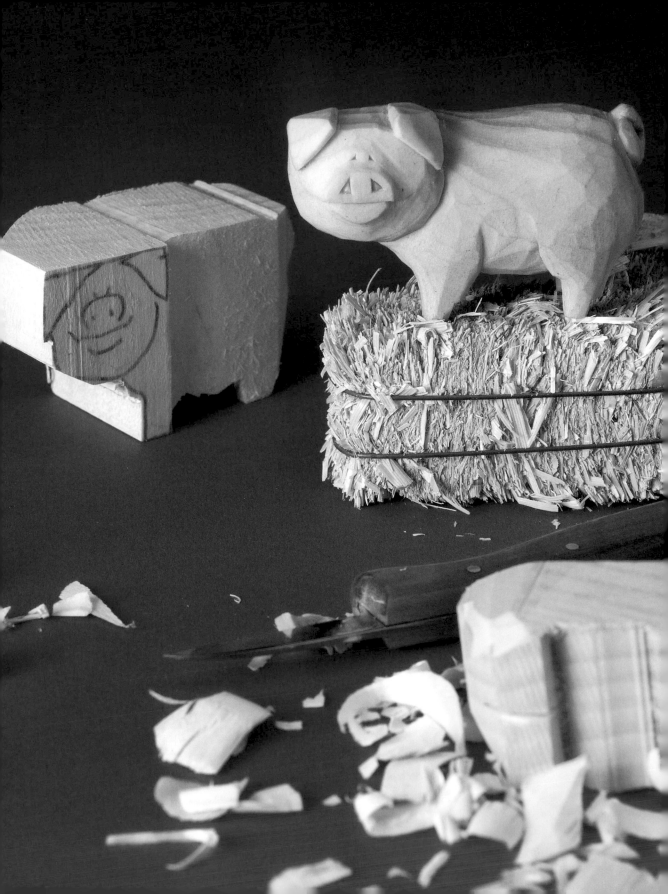

憨憨小豬

可愛造型的作品很適合初學者，一定要試試！

設計‧製作／克莉絲汀‧卡夫曼（Christine Coffman）

這隻小豬表情十足，只要簡單幾樣工具，就可以完成。初學者一試就能上手，而經驗豐富者，則一個禮拜可以雕出一群小豬。

我喜歡用 Warren #8B 和 #20EX 這兩把刀來雕。#8B 刀刃微彎，#20EX 的刀刃很適合用在平面上雕刻，另外它的刀刃外側彎曲部分也有刀鋒。另外我也用 Drake 小刀，它的刀刃和刀柄有一個角度，雕刻起來手腕較沒負擔。

不論你選用什麼樣的刀，重點一定要磨利。銳利的刀具雕起來不費力，控制起來比較精準，也更流暢。但使用銳利的刀具，一定記得戴上拇指套保護大拇指。雕刻過程中，隨時留意刀子滑掉時的狀態，手一定不要擺在刀子會經過的路徑上。

將圖樣轉印到木料上，注意木紋要與豬腿平行。很多木頭雕到邊緣會裂掉或出現裂縫，是因為木料邊緣曝露在空氣中乾的速度比木心快。

小豬：粗胚

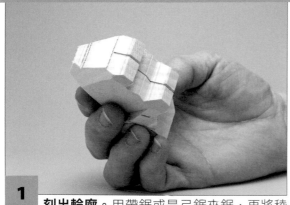

1　刻出輪廓。 用帶鋸或是弓鋸來鋸，再將稜角裁掉。用虎頭鉗夾住小豬，再用鋸子把兩隻前腳和後腳鋸開，要注意別鋸得太深，�到豬肚去。用砂紙把豬腳腳底磨光滑、四腳要一樣高。

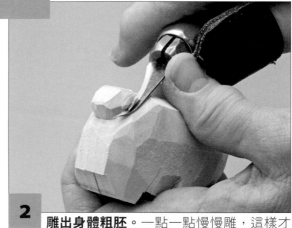

2　雕出身體粗胚。 一點一點慢慢雕，這樣才能將豬身雕圓，注意留一小截雕成尾巴。所有部位都要同時雕到，不要有的地方雕太久。尾巴留個突起，然後繼續把身體削圓。

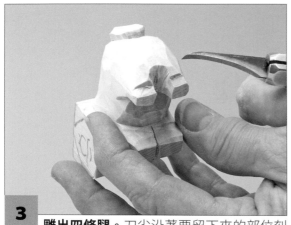

3 **雕出四條腿。**刀尖沿著要留下來的部位刻出止刻切痕。再做一次，雕出一道淺痕。由下往止刻切痕處雕，但每次下刀都只削掉一點點，以免把腿削斷了。最後再將腿和蹄削細。

> **Tips** 平順的雕工
>
> 要是下刀過程中覺得卡卡的，或是下刀的部位表面粗粗的，就改變刀行的方向，或者將刀刃磨利。

小豬：將各部位區分清楚

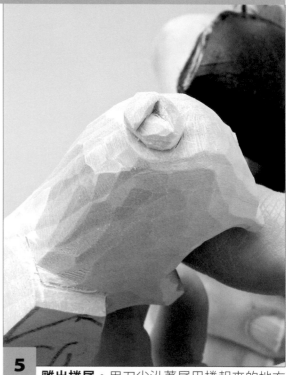

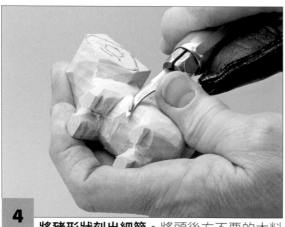

4 **將豬形狀刻出細節。**將頭後方不要的木料削掉。用止刻切痕和薄削的方法，將大腿雕出來，再將豬肚削圓。雕的過程中要不斷轉動豬身，以確保每個部位都顧到。

5 **雕出捲尾。**用刀尖沿著尾巴捲起來的地方做止刻切痕。切進尾巴中間，形成甜甜圈狀。將尾巴捲起來交疊的部位切開，將細節雕出來，最後再將表面修順。

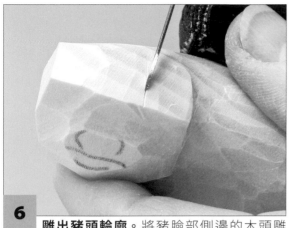

6 **雕出豬頭輪廓。** 將豬臉部側邊的木頭雕掉，留下豬鼻的部位。在頭部上方兩側的豬耳邊緣，用刀尖做止刻切痕。將兩耳中間不要的部分修掉。

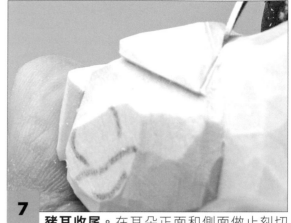

7 **豬耳收尾。** 在耳朵正面和側面做止刻切痕，讓耳朵成為一個三角形。沿著耳朵邊緣讓耳朵比旁邊平面高。此處就很適合用 Warren #20EX 這樣擁有彎曲刀刃及刀背靠近刀尖的部位也同樣銳利的刀款。

小豬：雕出細節

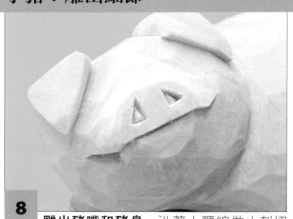

8 **雕出豬嘴和豬鼻。** 沿著上顎線做止刻切痕，然後從下方朝這裡削，雕出下顎小於豬鼻的豬造型。將兩頰和豬鼻雕平滑並塑形。在三角形豬鼻孔邊緣做止刻切痕，再將鼻孔內的木料雕掉。

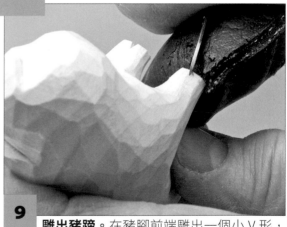

9 **雕出豬蹄。** 在豬腳前端雕出一個小 V 形，製造出豬蹄腳趾的感覺。

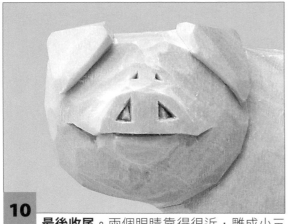

10 **最後收尾。**兩個眼睛靠得很近，雕成小三角形。將全身上下不平的地方修平，再用小刀找地方簽名和刻日期。

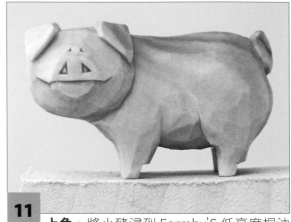

11 **上色。**將小豬浸到 Formby'S 低亮度桐油中。將多出來的桐油抹掉，靜置一晚晾乾，再重複一次即成。

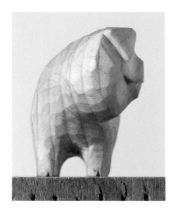

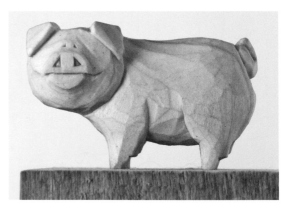

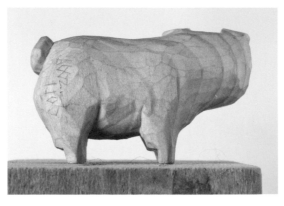

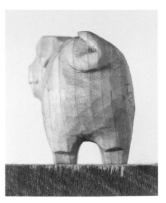

各種小豬造型圖樣

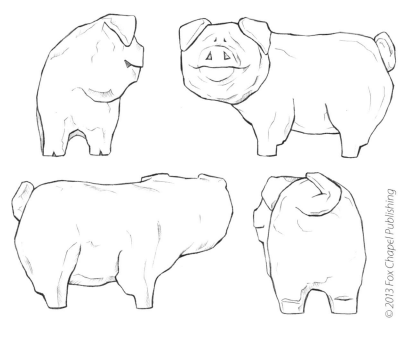

材料與工具

憨憨小豬製作所需材料如下，讀者可依方便，自行選擇品牌、工具和材料。

材料：

· 長 4.4 公分、寬 3.8 公分、高 7.6 公分的菩提木、灰胡桃木或是三角葉楊木。
· Formby's 低亮度桐油

工具：

· 雕刻刀
· 帶鋸或是弓鋸

特殊工具取得來源：

· Drake 刀具哪裡買？請至 www.drakeknives.com 購買。
· Warren 刀具哪裡買？可以在一些木工材料行購得。
· 克莉絲汀・卡夫曼（Christine Coffman）有影片示範造型小豬雕刻技巧、也提供圖樣。請至 www.Christmas-carvings.com 購買。

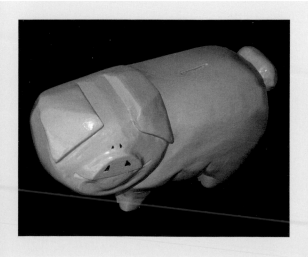

小豬撲滿

新罕布夏州、罕布頓瀑布（Hampton Falls）市的邁可・卡洛（Michael Carroll）採用了克莉絲汀・卡夫曼的造型小豬圖樣，為他剛出生的孫女雕了這隻小豬撲滿。邁可把豬雕得稍微大點，並把豬肚鑿空，將裝飾品改造為撲滿。

關於克莉絲汀・卡夫曼（Christine Coffman）相關資訊請見 P.3。

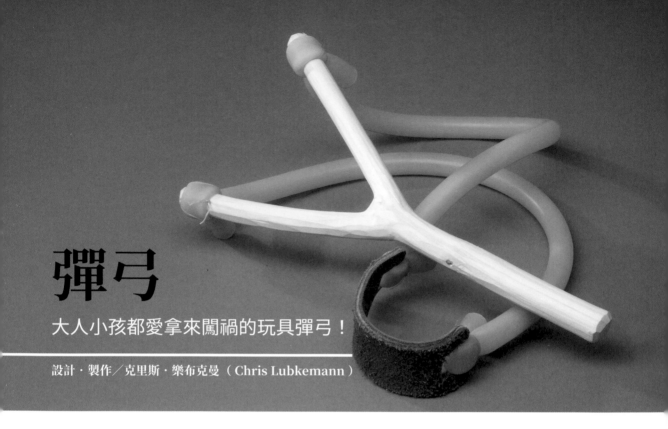

彈弓

大人小孩都愛拿來闖禍的玩具彈弓！

設計‧製作／克里斯‧樂布克曼（Chris Lubkemann）

跟大部分小朋友一樣，我對彈弓非常有興趣，其他像弓箭、陷阱、樹屋、原子筆玩具槍（但我們玩的是竹筒泥球槍）也一樣，都是我的兒時記憶。雖然我小時候拿彈弓惡作劇那些事，沒什麼好自傲的，但我覺得彈弓還真是讓我幹了不少有趣、又具實用性的好事，像是偷摘到高不可及的芒果就是最好的例子，那芒果的滋味，到現在都還記得。

這樣的勾當，一定得要兩個人才辦得到。一個人站在結實纍纍、顆顆鮮甜飽滿的大芒果樹下，另一人則站在旁邊，手持一把上好的彈弓，外加硬梆梆的青芭樂或是棕櫚核當子彈。靠著芭樂子彈的威力，擊中芒果上方的果梗，芒果就能應聲掉落，算準一點，就會正好被下方等著的另一人接到。

彈弓：準備材料

1 **材料準備。** 這個樂布克曼 2005 年版的自製彈弓，是依照 1950 年的馬托‧葛羅索（Mato Grosso）式巴西彈弓改良的，所需的材料有：有對稱 Y 字形的硬木；手術用優質橡皮管（管子的厚度要看彈弓想要的強度）；一張要做成放置投擲物的好皮料；牙線（沒錯，真的是牙線！薄荷口味或無味都可以，通常我會選有塗蠟的）。牙線很強韌，用來綁東西不會滑掉。

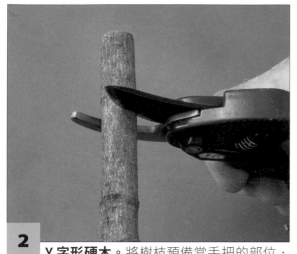

2 **Y 字形硬木。**將樹枝預備當手把的部位，剪到你覺得好握的長度。

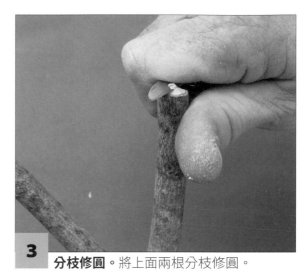

3 **分枝修圓。**將上面兩根分枝修圓。

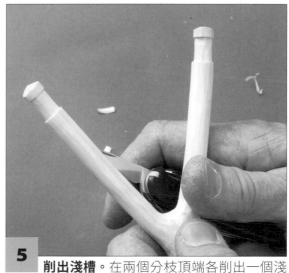

4 **修掉樹皮。**這裡選擇將樹皮修掉，但有些彈弓的分叉，會刻意保留部分樹皮，端視想要彈弓成形後的感覺而定。

5 **削出淺槽。**在兩個分枝頂端各削出一個淺槽，準備綁橡皮管用的。

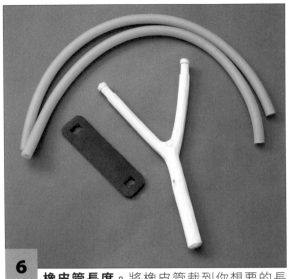

6 **橡皮管長度。**將橡皮管裁到你想要的長度，別忘了，橡皮管兩端要綁在剛雕好的淺槽上，同時，還要穿過打好孔的皮料，這些部位都不要忘了算入。皮料上的孔，大小要適中，不要過大，否則在投擲施力拉扯時，皮料可能會裂開。

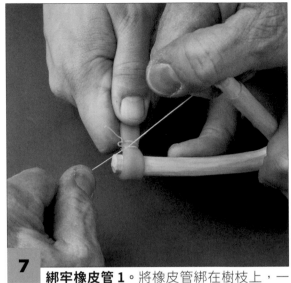

7 **綁牢橡皮管 1。**將橡皮管綁在樹枝上，一定要兩人合作。一個人握住樹枝，將橡皮管拉長（先把橡皮管繞過要綁的分枝外側），另一人再將牙線緊緊地纏繞在橡皮管上，然後綁緊在分枝。牙線儘量多綁幾圈，不用省！纏繞和綑綁過程中，多打幾個結。

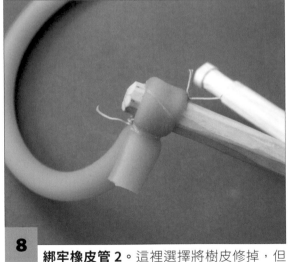

8 **綁牢橡皮管 2。**這裡選擇將樹皮修掉，但有一種方法可以把橡皮管綁牢，我自己會將牙線在橡皮管前面多繞幾圈，在分枝凹槽部分也會多繞幾圈。

材料與工具

彈弓製作所需材料如下，讀者可依方便，自行選擇品牌、工具和材料。

材料：

· 形成 Y 字形的硬質木，要儘量對稱
· 品質佳的手術用橡皮管
· 裝投擲物用的皮料
· 牙線

工具：

· 小型折疊刀
· 砂紙——分別用細和極細兩種顆粒（150和 220 號）。

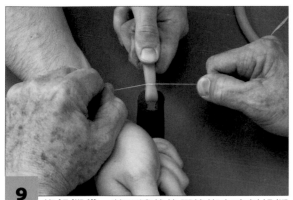

9 **綁投擲袋。** 將兩邊的橡膠管綁在皮料投擲袋的兩邊孔上。

本文中，用來做彈弓的分叉樹枝，雖然是很強韌的木頭，但比起我通常用來綁這種彈性極強的橡皮管而言，還是嫌太細了點。大家在挑選時，要儘量找下方越粗的分叉樹枝越好。

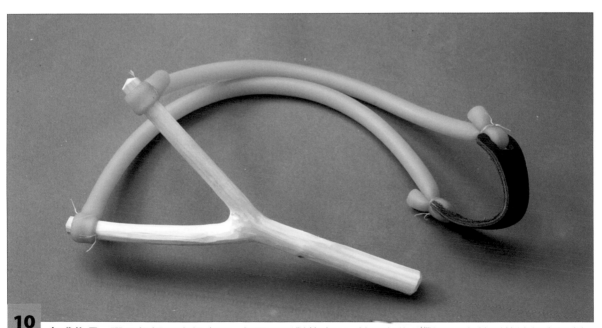

10 **完成作品。** 彈弓很好玩也很實用，但要用到對的方面。美國有些州對彈弓有特別的法規和限制。所以做好後要射彈弓以前，要好好研究一下當地的規定。

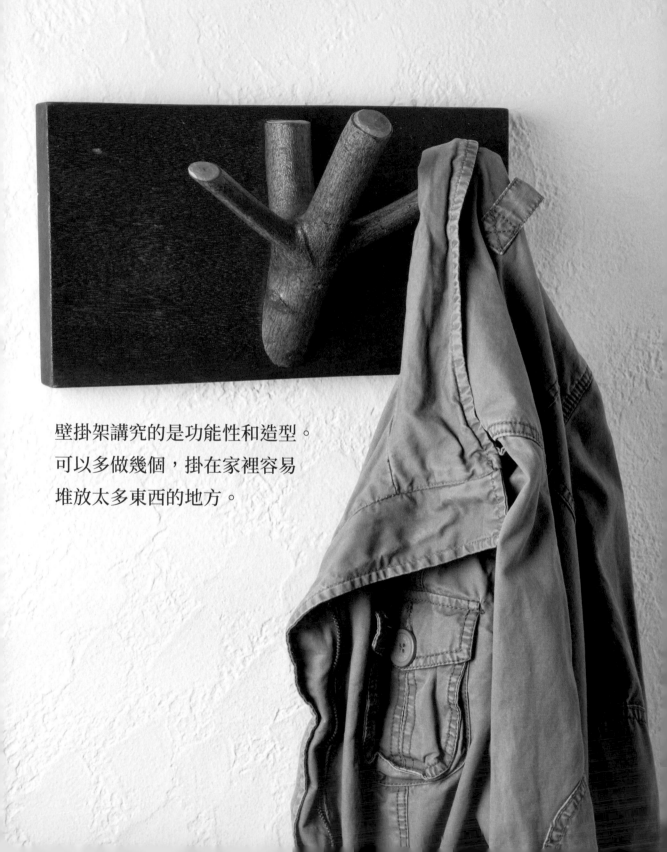

壁掛架講究的是功能性和造型。
可以多做幾個，掛在家裡容易
堆放太多東西的地方。

壁掛架

簡簡單單就把大自然帶進家中

設計・製作／克里斯・樂布克曼
（Chris Lubkemann）

　　這個枝條架鑲在一個背板上，再由
背板固定在牆上或門上，在衣物間可
以掛衣物；在廚房洗碗槽旁，可以掛
抹布；在床邊可以掛皮帶或是項鍊，
用途不勝枚舉。

材料與工具

壁掛架製作所需材料如下，讀者可依方便，自
行選擇品牌、工具和材料。

材料：
- 強韌的樹枝
- 加工過的木材做為背板
- 木工專用接合膠

工具：
- 手鋸
- 小型折疊刀
- 砂紙
- 手持電鑽
- 裝備孔用鑽子，尺寸要搭配螺絲釘大小
- 螺絲釘

1　**木料選擇。** 挑選衣帽架樹枝以及背板所需加工木料。

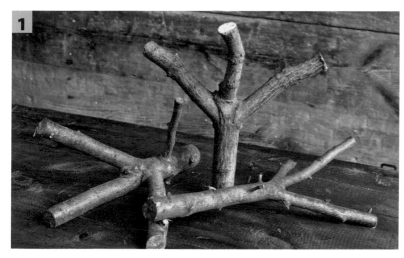

2　細節處理。將樹枝裁至所需大小，並將尖端部位磨圓。如果希望衣帽架顏色偏淡，可以將所有樹皮削掉，再將樹枝表面用砂紙磨光滑。

3　裁平接合處。樹枝底部依據接合背板的角度裁平。

4　將樹枝固定在背板上。先鑽一個裝配孔，再從背板後端用螺絲釘栓住。如果想要加強固定，接合面抹上木工用接合膠。

變化造型 1

用單支筆直樹枝,加上長背板,就成了常見的衣帽掛。

變化造型 2

小巧的掛鉤,適合掛鑰匙或飾品。

變化造型 3

深色衣帽架搭配淡色背板,形成亮眼的色彩對比。

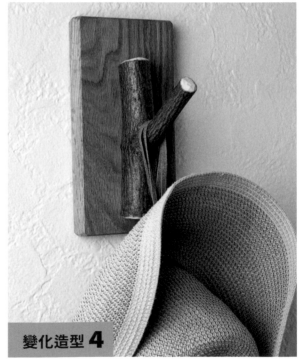

變化造型 4

單一 Y 造型的樹枝,是另一種衣帽掛的選擇。

木雕名牌

造型獨特、深具意義的禮物作品。

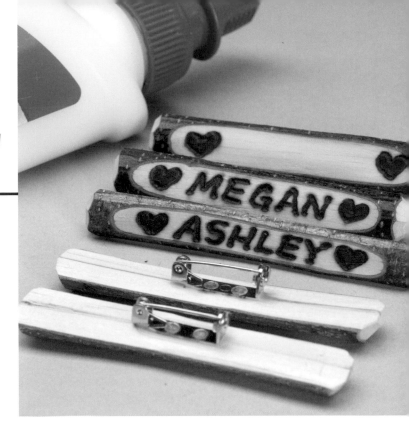

設計・製作／克里斯・樂布克曼
（Chris Lubkemann）

　　挑選直徑約 1 到 1.5 公分的樹枝，長度在 5 到 7.5 公分之間。用這種方式，所製造的名牌尺寸就會相同。這作品非常適合親子同樂，大人在一邊雕刻名牌時，上色或者黏後頭迴紋針等工作就交給小朋友操作。等到完成後，戴在身上到處去秀給朋友看時，他們肯定會很高興。

材料與工具

木雕名牌製作所需材料如下，讀者可依方便，自行選擇品牌、工具和材料。

材料：
・數根直徑約 1～1.5 公分的樹枝
・粗木材或是木板

工具：
・小刀
・砂紙
・手鋸或是一般常見的拉鋸都可以
・胸針夾（迴紋針夾）
・木料接合用膠
・燒烙機
・永久性彩色油漆筆
　（可用可不用）

木雕名牌：選擇樹枝

1 **裁切樹枝。** 裁一段 5～7.5 公分長的木塊或樹枝，用小刀把兩邊修圓。

2 **樹枝分成對半。**將樹枝對劈成對半,將樹枝直立,刀子擺在樹枝上端正中間,用板子或是粗的木頭,將刀子往下敲。只要不偏移,一兩下就能把木頭劈成對半。

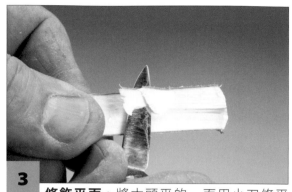

3 **修飾平面。**將木頭平的一面用小刀修平整。

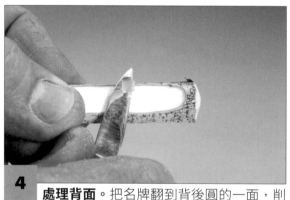

4 **處理背面。**把名牌翻到背後圓的一面,削掉一塊,方法是從兩邊往中間削。

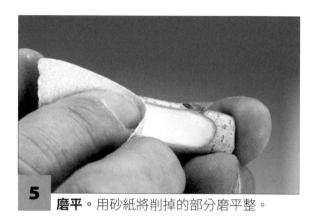

5 **磨平。**用砂紙將削掉的部分磨平整。

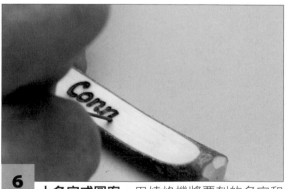

6 **上名字或圖案。**用燒烙機將要刻的名字和其他想要的圖案燒到被削成平整的地方。如果想要名牌顯眼的話,可以用油漆筆在圖案上色,但光用燒烙機在自然原色的木頭上燒也很好看。

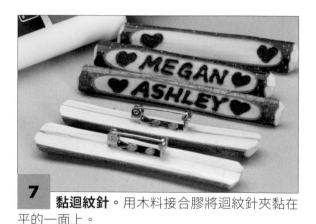

7 **黏迴紋針。**用木料接合膠將迴紋針夾黏在平的一面上。

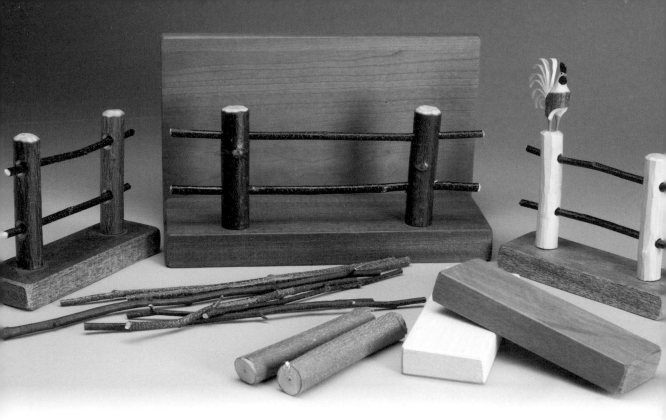

萬用圍籬

用途廣泛的各種尺寸圍籬

設計・製作／克里斯・樂布克曼（Chris Lubkemann）

　　擺在戶外的圍籬可以防討厭的動物，不讓牠們進來破壞花園；也可以讓家中小狗不會亂闖鄰居家院子。但圍籬不只戶外好用，戶內也可以發揮特定用途。此篇設計的各種縮小版圍籬，不只好看更有各種實用性。像是用來裝信、裝餐巾紙等，還可以為家中小朋友量身打造，成為他們裝學校作業或報告的工具。你也可以自由發想，看看還能想到什麼用途。

材料與工具

萬用圍籬製作所需材料如下，讀者可依方便，自行選擇品牌、工具和材料。

材料：
- 加工過的成木材廢料當做底座
- 當做籬笆柱子的樹枝
- 當做欄杆的細樹枝

工具：
- 小刀
- 鑽子與鑽頭
- 手鋸或是日式拉鋸
- 錐子或是釘子
- 木料接合膠

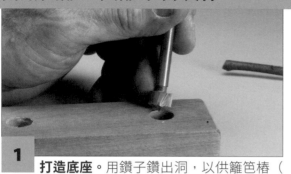

1 **打造底座。** 用鑽子鑽出洞，以供籬笆椿（支柱）擺放。（我使用的是 Forstner 鑽子）

2 **頂部修圓。** 用小刀將籬笆椿樹枝的頂部修圓。

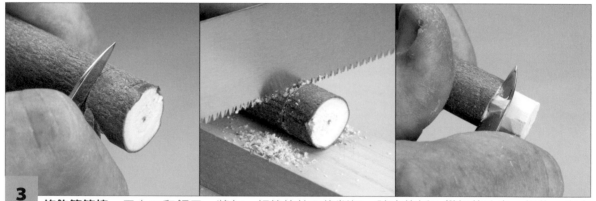

3 **修飾籬笆椿。** 用小刀和鋸子，將每一根籬笆椿下緣削細，讓它能插入鑽好的孔中，如此一來木椿會蓋住孔徑。如果下緣不削細，直接把木椿插進孔徑，又選到不是很直的木椿，成品看起來就不是那麼美觀、自然。

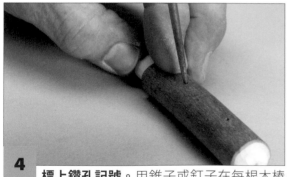

4 **標上鑽孔記號。** 用錐子或釘子在每根木椿要鑽孔及插入欄杆的地方標上記號。

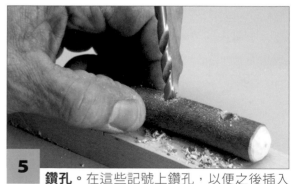

5 **鑽孔。** 在這些記號上鑽孔，以便之後插入欄杆。（選風乾的老樹枝，鑽出的孔會比新摘樹枝清晰明確。）

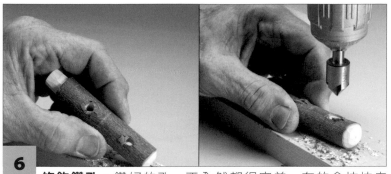
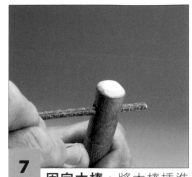

6 **修飾鑽孔。** 鑽好的孔，不全然都很完美，有的會坑坑疤疤，尤其是鑽子打通木樁那頭，會較不平整。建議以埋頭鑽（countersink bit）清理掉這些不平整的地方，或者用小刀刀尖來清理也可以。要是想用小刀來清，得留意方向，才能不削掉太多的樹皮。

7 **固定木樁。** 將木樁插進底座，再將欄杆插進木樁，木樁和底座接合處可以上點膠固定。

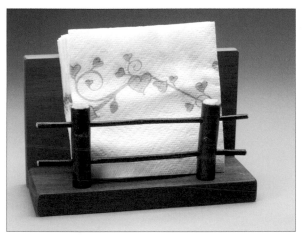

如照片所示，這些迷你籬笆，可以發揮創意成為餐巾紙架、信托、食譜或名片架等。

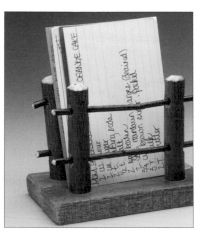
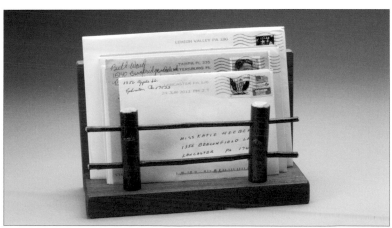

Hands 066

小小木雕入門
一支口袋小刀，登山露營或居家中，隨手完成療癒小物

作者	《木雕畫報》編輯部
翻譯	顏涵銳
美術完稿	許維玲
編輯	劉曉甄
校對	翔榮
企畫統籌	李橘
總編輯	莫少閒
出版者	朱雀文化事業有限公司
地址	台北市基隆路二段 13-1 號 3 樓
電話	02-2345-3868
傳真	02-2345-3828
劃撥帳號	19234566　朱雀文化事業有限公司
e-mail	redbook@hibox.biz
網址	http://redbook.com.tw
總經銷	大和書報圖書股份有限公司 (02)8990-2588
ISBN	978-626-7064-45-0
初版一刷	2023.02
定價	380 元
出版登記	北市業字第 1403 號

國家圖書館出版品預行編目

小小木雕入門：一支口袋小刀，登
山露營或居家中，隨手完成療癒小
物/《木雕畫報》編輯部著.
-- 初版. -- 臺北市：
朱雀文化事業有限公司, 2023.02
- 冊；公分. -- (Hand；66)
ISBN 978-626-7064-45-0
1.CST：木雕
2.CST：工藝
933　　　　　　　111022168

About 買書：
●朱雀文化圖書在北中南各書店及誠品、 金石堂、 何嘉仁等連鎖書店均有販售， 如欲購買本公司圖書， 建議你
直接詢問書店店員。 如果書店已售完， 請撥本公司電話 (02)2345-3868。
●●至朱雀文化網站購書（ http://redbook.com.tw ）， 可享 85 折優惠。
●●●至郵局劃撥（ 戶名：朱雀文化事業有限公司， 帳號 19234566 ）， 掛號寄書不加郵資， 4 本以下無折扣，
5～9 本 95 折， 10 本以上 9 折優惠。